MOZU
超擬真錯覺藝術立體畫法

瑞昇文化

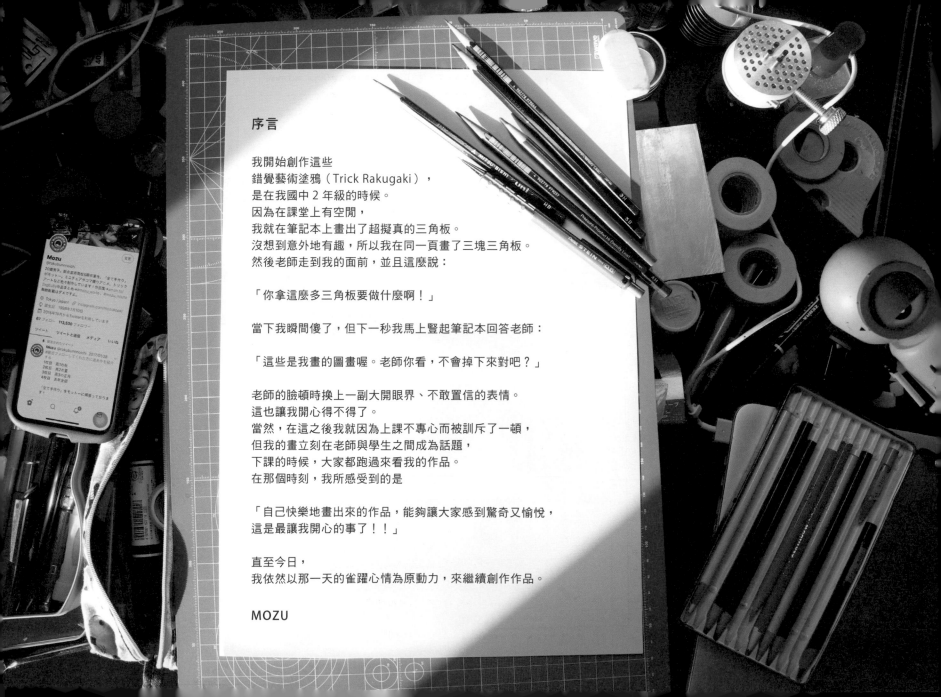

序言

我開始創作這些
錯覺藝術塗鴉（Trick Rakugaki），
是在我國中 2 年級的時候。
因為在課堂上有空閒，
我就在筆記本上畫出了超擬真的三角板。
沒想到意外地有趣，所以我在同一頁畫了三塊三角板。
然後老師走到我的面前，並且這麼說：

「你拿這麼多三角板要做什麼啊！」

當下我瞬間傻了，但下一秒我馬上豎起筆記本回答老師：

「這些是我畫的圖畫喔。老師你看，不會掉下來對吧？」

老師的臉頓時換上一副大開眼界、不敢置信的表情。
這也讓我開心得不得了。
當然，在這之後我就因為上課不專心而被訓斥了一頓，
但我的畫立刻在老師與學生之間成為話題，
下課的時候，大家都跑過來看我的作品。
在那個時刻，我所感受到的是

「自己快樂地畫出來的作品，能夠讓大家感到驚奇又愉悅，
這是最讓我開心的事了！！」

直至今日，
我依然以那一天的雀躍心情為原動力，來繼續創作作品。

MOZU

本書所收錄的作品，是由 2018 年 6 月推出的 NUOTO（株式会社ノウト）這本作品集中的 30 篇創作，加上新繪製的 25 幅作品所構成。若是各位看了這本作品集，想要實際嘗試拍攝這樣的照片來玩看看的話，請參考能夠一覽原畫的作品集 NUOTO。

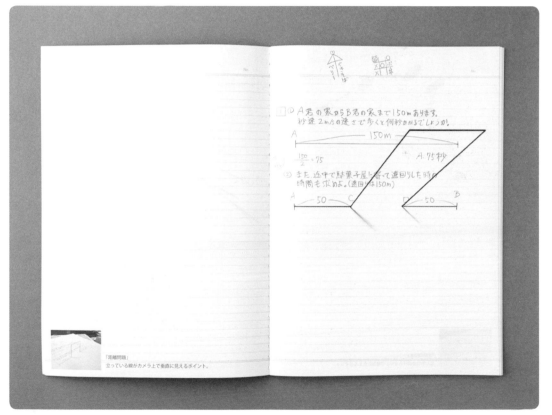

在 NUOTO 的封面上被擦去的一角，當然也是藉由手繪呈現的，這也是屬於錯覺藝術塗鴉的一種。

右邊頁面是錯覺藝術塗鴉的原畫，左邊頁面則是準備了攝影時的範本。

CONTENTS

Rakugaki **01** 彩虹 ········ 006

Rakugaki **02** 距離問題 ········ 008

Rakugaki **03** 日暈 ········ 010

Rakugaki **04** 圖形問題（三角形）········ 012

Rakugaki **05** 水的循環圖 ········ 014

Rakugaki **06** 3 次元 ········ 016

Rakugaki **07** 習字 ········ 018

Rakugaki **08** 抓起 ········ 020

Rakugaki **09** 浮遊硬幣 ········ 022

MOZU 流
錯覺藝術塗鴉的繪製技法 1
『浮遊硬幣』········ 024

Rakugaki **10** 被吹起的線 ········ 026

Rakugaki **11** 聯絡簿 ········ 028

Rakugaki **12** 自動筆芯 ········ 030

Rakugaki **13** 高爾夫 ········ 032

Rakugaki **14** 三角柱 ········ 034

Rakugaki **15** 直方圖 ········ 036

Rakugaki **16** 箭頭 ········ 038

Rakugaki **17** 氖元素 ········ 040

Rakugaki **18** 三角板 ········ 042

MOZU 流
錯覺藝術塗鴉的繪製技法 2
『三角板』········ 044

Rakugaki **19** 從四格漫畫脫逃！········ 046

Rakugaki **20** 四角錐 ········ 048

Rakugaki **21** 雙葉 ········ 050

Rakugaki **22** 橡皮擦屑（無文字）········ 052

Rakugaki **23** 小小的門 ········ 054

Rakugaki **24** 轉轉轉 ········ 056

Rakugaki **25** 日本的人口直方圖 ········ 058

Rakugaki **26** 圖形問題（立方體）········ 060

Rakugaki **27** 筆記本上的船 ········ 062

Rakugaki **28** 橡皮擦屑（有文字）········ 064

Rakugaki **29** 太陽的移動 ········ 066

MOZU 流
錯覺藝術塗鴉的繪製技法 3
『太陽的移動』········ 068

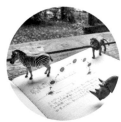

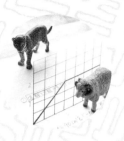

Rakugaki **30**　正方形圖表 ⋯⋯ 070

Rakugaki **31**　冷鋒 ⋯⋯ 072

Rakugaki **32**　立方體的切口 ⋯⋯ 074

Rakugaki **33**　氣球與火柴人 ⋯⋯ 076

Rakugaki **34**　外星人綁架 ⋯⋯ 078

Rakugaki **35**　地層 ⋯⋯ 080

Rakugaki **36**　在空中描繪 ⋯⋯ 082

Rakugaki **37**　階梯 ⋯⋯ 084

Rakugaki **38**　立方體 ⋯⋯ 086

Rakugaki **39**　被挖空的筆記本 ⋯⋯ 088

MOZU 流
錯覺藝術塗鴉的繪製技法 4
『被挖空的筆記本』 ⋯⋯ 090

Rakugaki **40**　爬梯子抽籤 ⋯⋯ 092

Rakugaki **41**　地洞陷阱 ⋯⋯ 094

Rakugaki **42**　月亮的移動 ⋯⋯ 096

Rakugaki **43**　足跡 ⋯⋯ 098

Rakugaki **44**　火箭塗鴉 ⋯⋯ 100

Rakugaki **45**　歐姆定律 ⋯⋯ 102

Rakugaki **46**　好多好多氣球 ⋯⋯ 104

Rakugaki **47**　電車塗鴉 ⋯⋯ 106

Rakugaki **48**　一筆畫／GIRAFFE ⋯⋯ 108

Rakugaki **49**　立體著色畫 ⋯⋯ 110

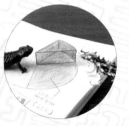

MOZU 流
錯覺藝術塗鴉的繪製技法 5
『立體著色畫』 ⋯⋯ 112

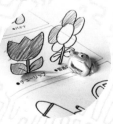

Rakugaki **50**　圓餅圖 ⋯⋯ 114

Rakugaki **51**　無機物生命體 ⋯⋯ 116

Rakugaki **52**　一筆畫／ELEPHANT ⋯⋯ 118

Rakugaki **53**　裁切線 ⋯⋯ 120

Rakugaki **54**　從右頁脫逃！ ⋯⋯ 122

Rakugaki **55**　紙飛機 ⋯⋯ 124

MOZU 流
錯覺藝術塗鴉的玩賞技法 ⋯⋯ 126

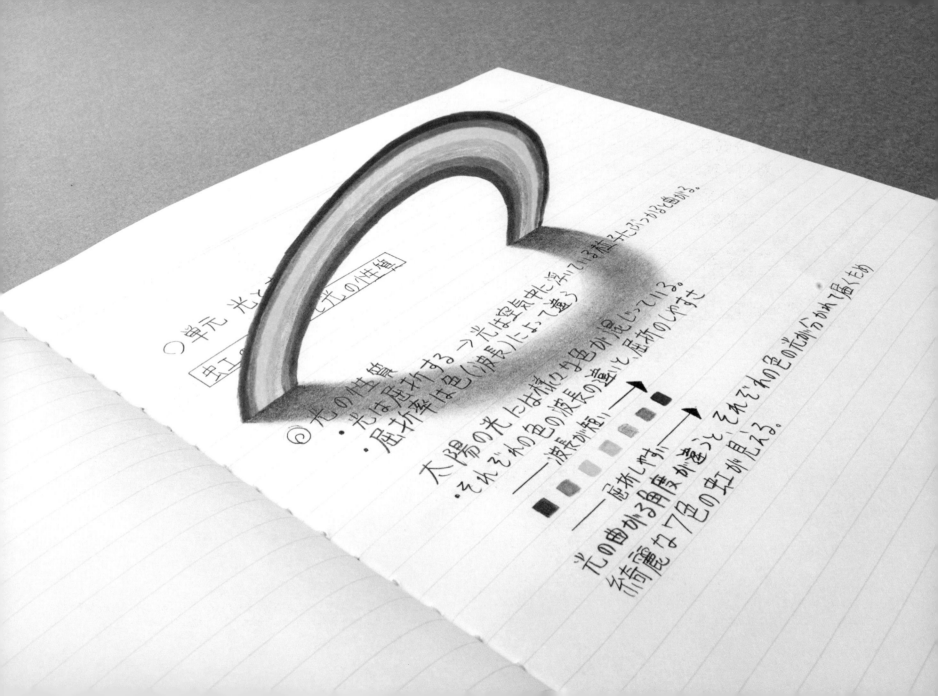

○単元　光と...

虹　光の性質

◎光の性質
・光は屈折する→光は空気中に浮いている粒によって曲がる。
・屈折率は色(波長)によって違う
　屈折率は色(波長)によって違う？

太陽の光には様々な色が混じっている。
それぞれの色の波長の違い、屈折のしやすさについて。

──　波長が短い
──　波長が長い
──　屈折しやすい
──　屈折しにくい

光の曲がる角度が違う、それぞれの色の光が分かれて届くため
綺麗な7色の虹が見える。

色の違うものほど大きく曲がる。

垂、垂直!?

說到數學，
光是扯到距離和時間之類的就很困難，
你幹嘛要繞遠路啊，A 君。
而且，為什麼還是走垂直的……。

02

[距離問題]

我 第一次創作錯覺藝術塗鴉，是在我國中 2 年級的課堂上。在那個時候，為了考上美術學校，我也曾經歷過開始學習素描的時期，因此想要活用在才藝教室學到的光影描繪技巧。將像是「學生筆記」這種周遭隨手可得的東西作為題材，也是一大要點。這幅作品，可說是我錯覺藝術塗鴉的原點。

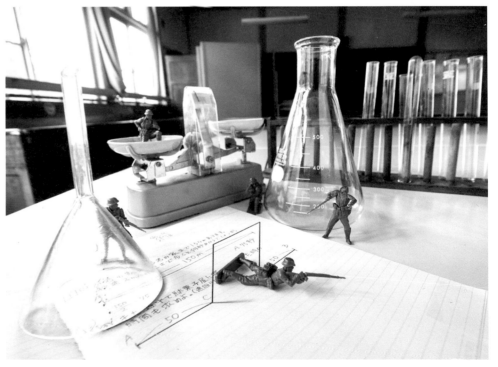

【小綠人士兵大作戰】在化學教室中，小綠人士兵利用燒瓶山和天秤丘陵展開了一場作戰。如果能有效運用人偶以外的小配件，就更能營造出微縮場景模型的世界觀。

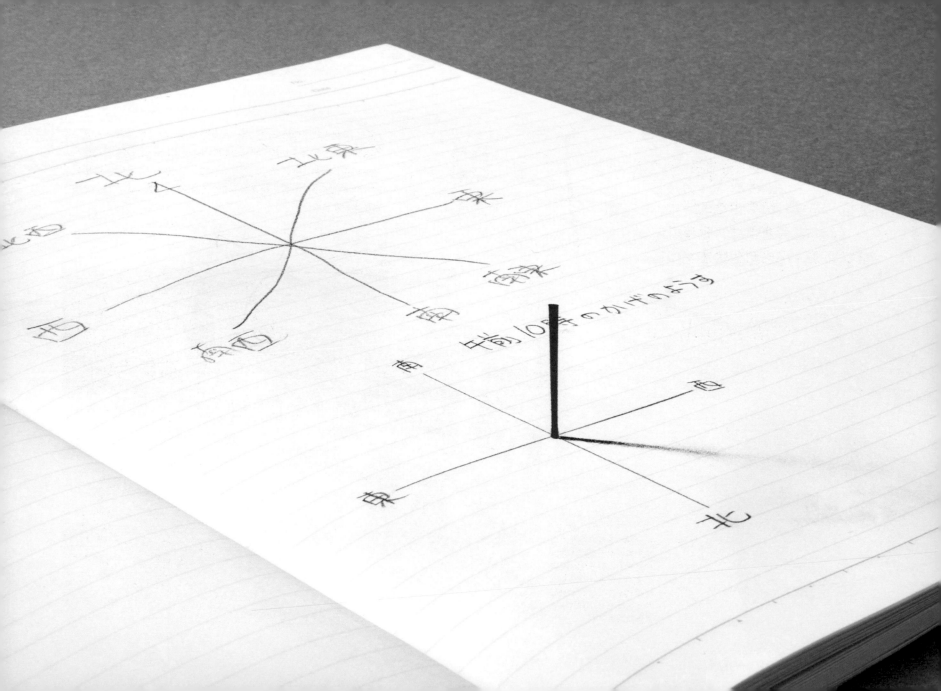

咦？
插了一根棒子嗎？

忘記帶手錶的時候，
只要豎立一根棒子，
觀察太陽光產生的陰影就可以了。

03

[日晷]

這是以在「太陽的移動」相關課程中使用的日晷為構思意象的作品。形狀非常簡單。只要畫出日晷的圖就能直接拿來當作題材！不光只是把圖畫 3D 化，還在上方以同樣的主題畫出沒有 3D 日晷棒的圖，和下方的圖一比較，紅色的棒子立即顯出存在感，觀看時的真實度與樂趣也有所倍增。

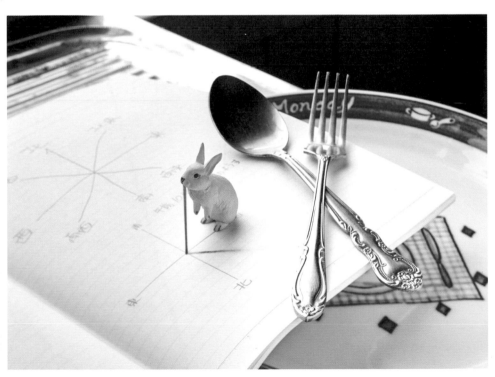

【小兔子嚼嚼嚼】在廚房的洗滌台上，把日晷誤當成紅蘿蔔的小兔子，正在咬住日晷棒大嚼呢。在旁邊擺上了盤子和湯匙、叉子等餐具，看起來就顯得更加美味了，真是不可思議的效果。

1 二等辺三角形の面積の求め方の公式

底辺をa、高さをhとすると、

$$\frac{1}{2}ah = \frac{1}{2}ah$$ つまり、

面積 = 底辺 × 高さ ÷ 2 で求めることができる。

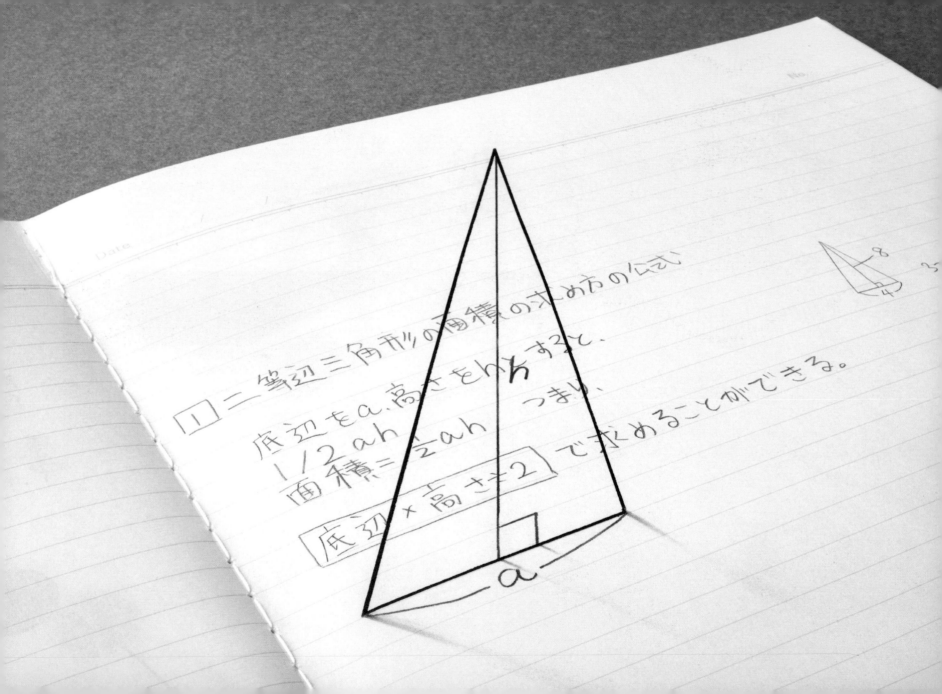

容易理解的
未來筆記？

如果能讓數學中出現的圖形
都 3D 視覺化？
在這樣的思考下，
h＝高 就能更直觀地去理解。

04

[圖形問題（三角形）]

應 用數學圖形的作品。藉由看起來像是文字透過圖的後方顯現的描繪方式，呈現出三角形圖案的立體感。此外，在圖的中央畫上進出色（看起來浮現在眼前的顏色）的紅色線條，便能更強烈地傳達立體感。這是我在摸索「能以黑色與紅色兩種顏色表現什麼」時期的創作。

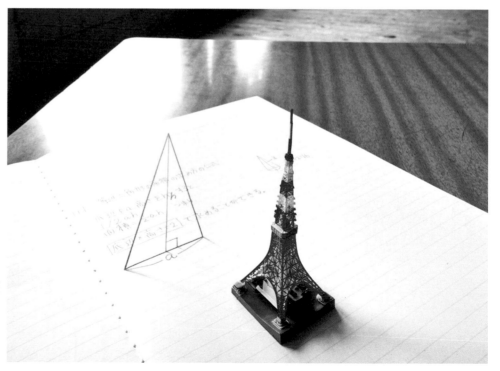

【建築物與設計圖】光是放上一個形狀相似的模型，就能營造出有趣的氣氛。在三角形的場合，塔形物是最適合的選擇。若是不只放一個，而是擺上複數物品的話，就能顯現街道的印象，讓人更能享受箇中樂趣。

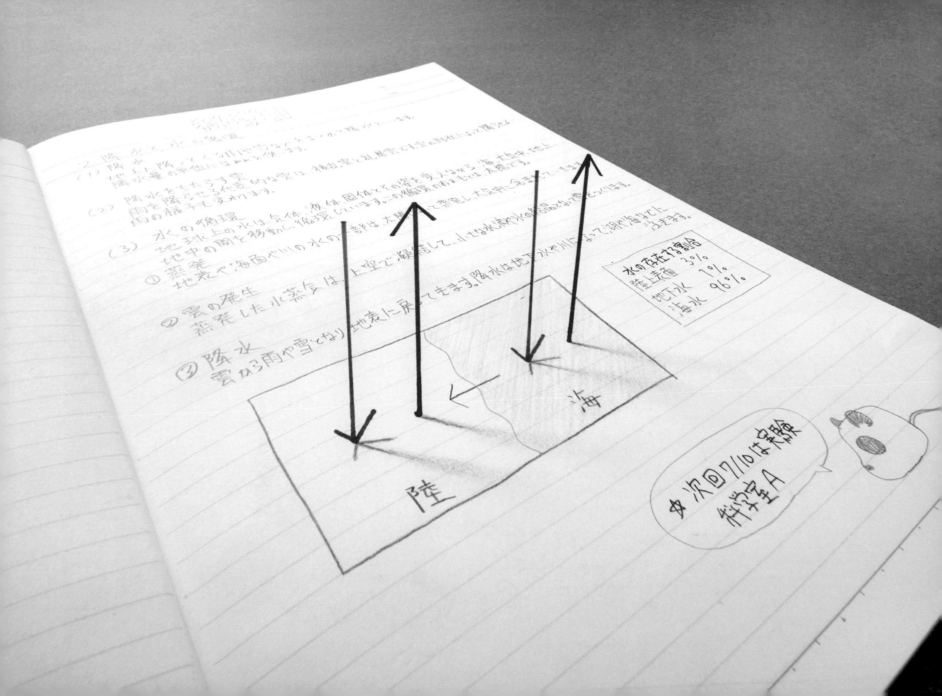

是暖和，
還是寒冷

明明只有紅與藍兩種線條，
卻彷彿只在那條線的周圍，
出現暖和或寒冷的體感。
可以從中感受到溫度差。

05

[水 的 循 環 圖]

能簡單以視覺化表現自然界水循環的作品。這也是從學生時代使用的筆記所發想出的創作。立體插畫的繪製重點，在於添加配置於圖後方的文章或線條。只要這麼做，就能強調出近側與遠處的深度，讓視覺觀感更加立體。在其他的作品中，也請各位多多注意這個部分。

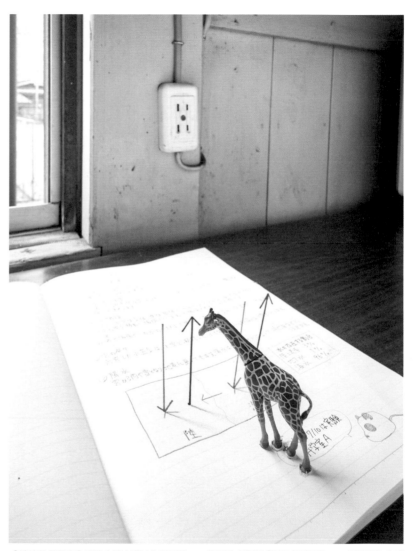

【迷路的長頸鹿】從遠方望去還以為是同伴，一靠近後才驚覺「這是什麼啊？」，長頸鹿為此感到困惑。就像這樣，讓玩偶與影子的方向互相配合，就能醞釀出作品的世界觀。

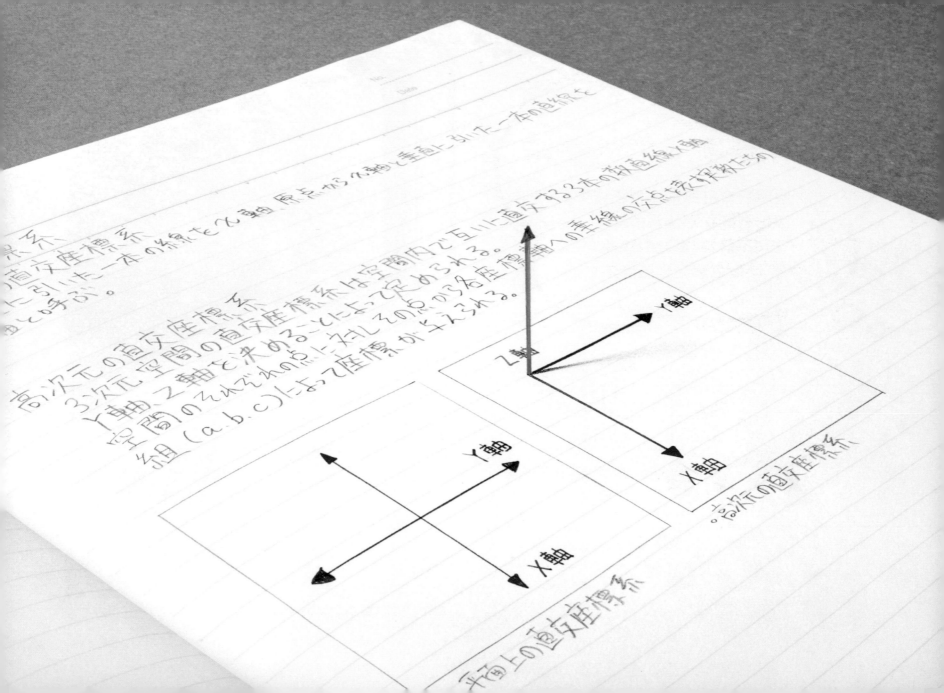

高次元の直交座標系

3次元空間の直交座標系は空間内で互いに直交する3本の数直線X軸、
Y軸、Z軸で決めることによって定められる。
空間内のx,y,zがわかるとこの各座標軸への垂線の交点が読み取れたもの
座標組 (a,b,c) によって座標が与えられる。

平面上の直交座標系

Y軸

X軸

高次元の直交座標系

Z軸

Y軸

X軸

因為圖像化，
所以超容易理解的。

X 軸、Y 軸、Z 軸⋯⋯。這是什麼，有夠難！
會這麼認為的人，
只要 3D 化或許就更有助理解了？
請務必要把這種方法導入教科書！

MOZU Trick Rakugaki

06

[3 次元]

從電腦編輯軟體中出現的圖得到靈感
而製作的作品。結果，變成了一個
直接說明立體錯覺藝術塗鴉的結構為何
的創作。也就是由 X 軸和 Y 軸構成的 2 次
元，以及 Z 軸的 3 次元。在一旁畫出 2 次
元的圖，再把 Y 軸的字配置在綠色線條的
後方，就能增添立體感。

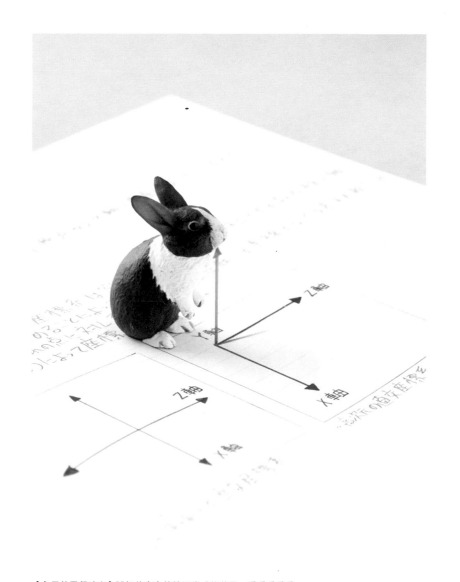

【兔子的用餐時光】誤把伸出來的箭頭當成綠草了，嚼嚼嚼嚼嚼。

無我夢中

只要滅卻心頭火

在手寫文字中也寄宿著生命，
豈止如此，
就連印章也從紙上躍出了。

因為覺得讓寫書法時的文字浮現出來很有趣，才因此誕生的作品。使用在小小印章上的「水」字是來自我的姓氏。瞬間變身為成氣氛極佳、令人感興趣的創作。筆記本選用無畫線的素面款，以呈現出半紙的意象。一開始我是把影子畫在文字的後面，但因為給人太擁擠的印象，因此才改畫在前方。

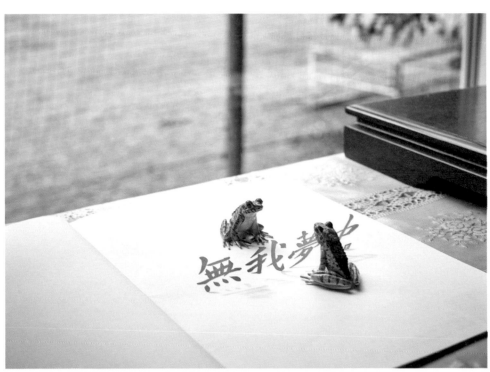

【忘我地彼此相望的兩隻青蛙】雖然光是讓文字浮現就有效果，但是把象徵意義的故事或場景融入設計，文字的意涵就更加容易傳達，也更能深入人心。

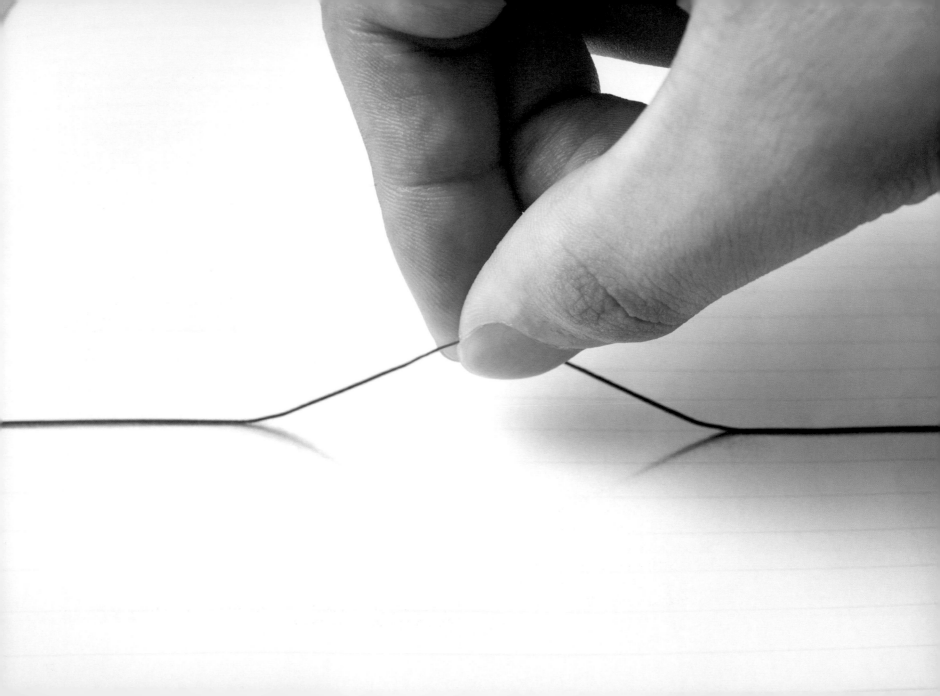

如果畫錯了，就移動一下吧

若是搞錯畫線的位置，
只要抓起來移動一下就好了。
你看，就像這樣，
用 2 根手指頭……。

MOZU Trick Rakugaki

08

[抓起]

這也是中學生時代的作品。這幅作品也不存在「為何如此構思」的理由。確實從中感受到，真正會讓人覺得優秀的作品，即便不去思考也會自然浮現的。把食指靠在畫線的位置以營造出用手拿著的感覺，看起來就像是真的抓住一樣。這也是我第一次想出「把手指放在浮起線條上」點子的創作。

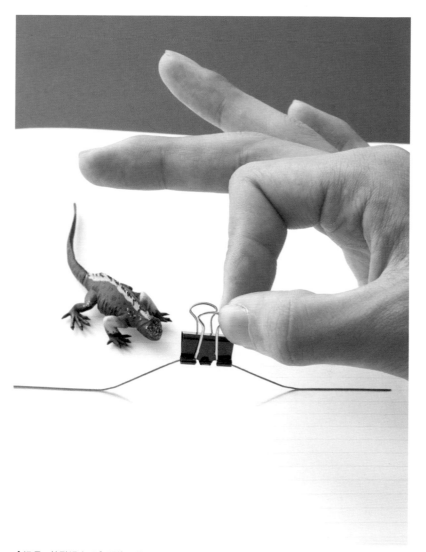

【好囉，快點過去吧】即使不是用手去抓起畫線也沒關係。用文具來呈現把線拉起的方式，可以催生出和使用手指時截然不同的趣味性。

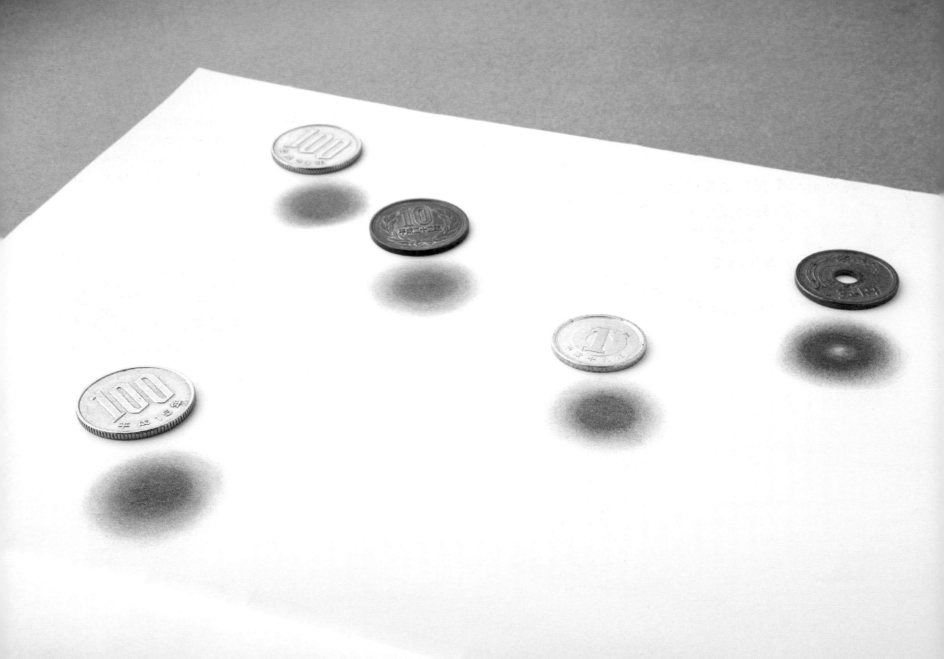

咦，一回過神，
就看到銅板飄浮在空中!?

買東西後隨手扔在筆記本上的零錢。
邊打瞌睡邊看著，
嗯，浮起來了。
我該不會是睡迷糊了吧？

MOZU Trick Rakugaki

09

[浮遊硬幣]

為了讓觀賞者能一起參加同樂才創作的最初作品。硬幣使用實物，只有影子部分是畫出來的。考量到參與的容易度，因此選用了不管是誰都有、較薄、尺寸相同的硬幣當作題材。藉由加入中間有孔洞的5日圓硬幣等作法，可以增加創作的變化性，變成擁有觀賞價值的作品。

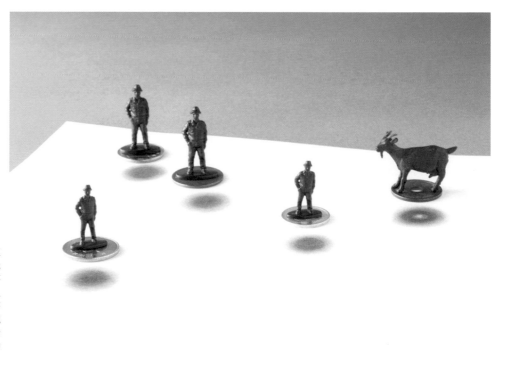

【乘著硬幣移動的民族】
將飄浮的硬幣當成交通工具，藉此移動的人們。此外，能放在影子上的可不是只有硬幣而已，只要尺寸相近且較薄的物體，不論是什麼都能夠顯現出飄浮感。希望各位能好好發揮創意，使用自己喜愛的配件。

浮遊硬幣

創作浮遊系作品的共通要點，就在於影子的真實度。其繪製的方法，會決定你的作品實際看起來是否真的像是飄在空中一般。基本的方法，就是實際呈現出影子，再拍下照片，並看著照片確實描繪出來，依選用的物品不同，也讓人訝異影子的呈現法竟有如此差異。

▶ P.22

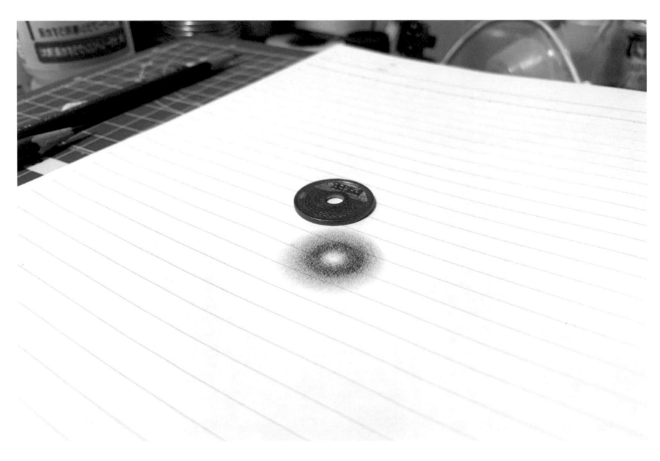

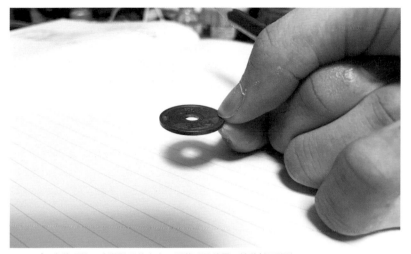

01 拿著硬幣，確認影子的大小、形狀以及位置。接著拍下照片。

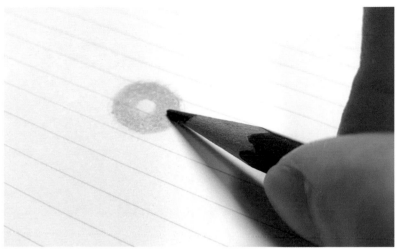

02 描繪影子。請注意濃淡度。請參考剛剛拍下的照片來繪製就可以了。

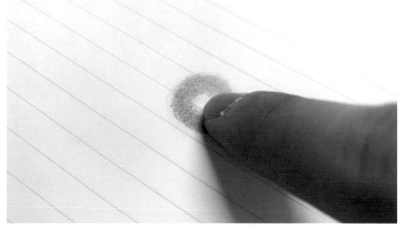

03 用手指輕輕擦過紙面上的影子圖。這裡也請參考照片進行。

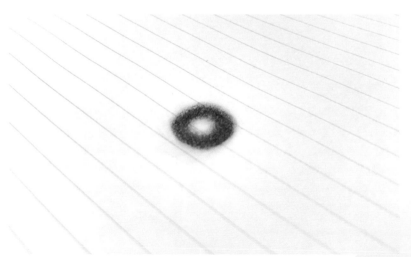

04 用軟橡皮調整影子的輪廓後就完成。接著把硬幣放上去就可以了。

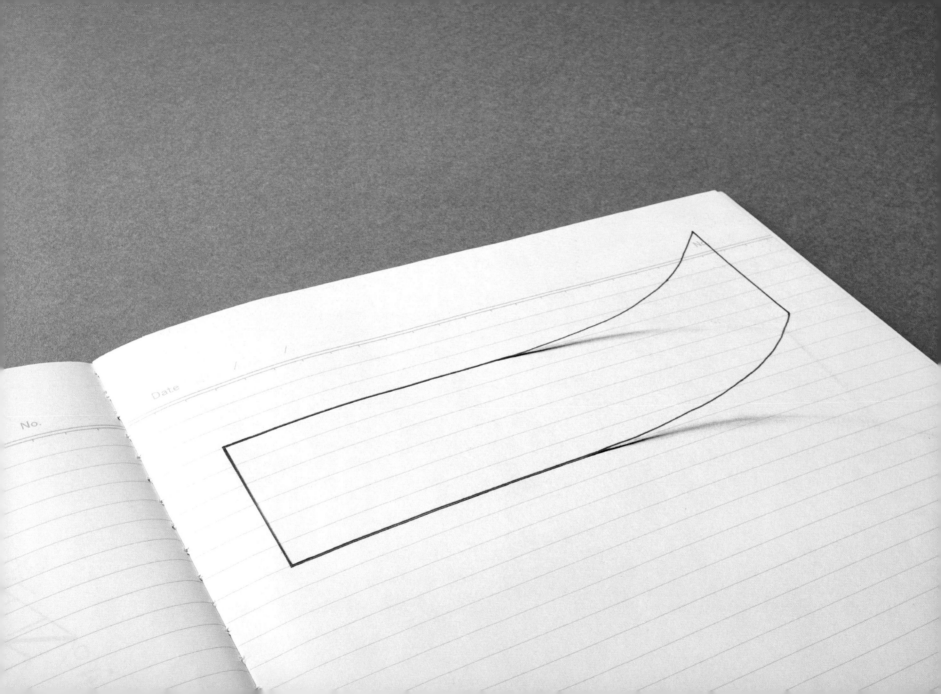

Date

No.

> 讓人感到舒適的
> 風輕輕吹拂。
>
> 當目光望向筆記本時,不禁睜大了眼。
> 剛剛才畫好的紅色四角形,
> 竟然被吹起來了。
> 框框還跳脫了它原本的範圍。

表 現出微風吹拂,好像畫好的紅色四角形都飄動起來的樣子。
課堂上總是會有需要畫出紅色四角形的時候,如果能讓圖畫浮起來的話,肯定相當有趣。這幅作品就是這種想像的直接呈現。
並不是整個飄浮,而是只有一部分飄動,這是讓作品看起來更真實的重點。

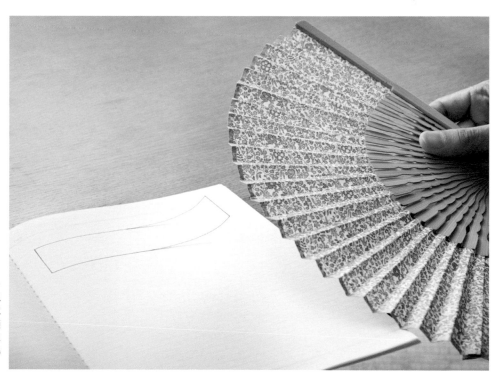

【用扇子搧風】如果展現出用扇子搧風的情景,就更能感受到風的流動,顯出樂趣。實現不可能的想像,這就是錯覺藝術塗鴉的魅力所在。

12/10 木 1.国語 2.算数 3.理科 4.理科 5.6.社工
12/11 金 1.国 2.算 3.総合 4.国語 5.算数 6.国語
㊊図書 計ド2829 音5
12/15 月 1.2.家 3.体育 4.国語 5.算数 6.国語
1.2.空き学ぶ 3.㊊大きなふ ころ
5時間 1.道とく 2. 3.国 4.音 5.社
12/21 1.そうじ 2.学かつ
12/22
12/25 金 1.終りょう式 2.学かつ

明日から冬休み!!!!!

わーい！

12/25　はしゃぎ過ぎ！
連絡帳では文字を浮かせないよう...
3学期これがんばろう！　㊟先生

這一天…
等待好久了。

當一直期盼著的日子來臨時，
文字竟然就浮出來了。
這也是沒辦法的事嘛。

伴 隨書寫者的心情，以文字浮現的樣貌來表現。顯示出小學生在假期來臨前高漲的情緒。作品中的老師留言是由我的父親代筆的。此外，最後蓋的印章是「老師」這點也蘊含了一點小趣味。作品上半部留言的書寫方式也有所用心，所以請各位慢慢地閱讀、品味其中樂趣吧。

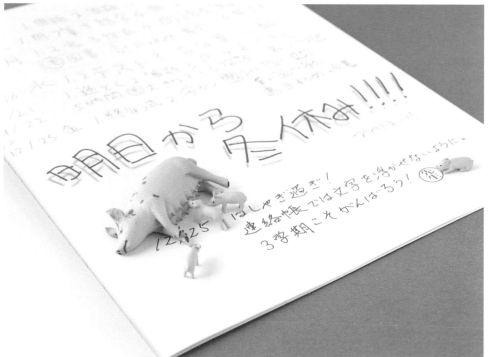

【小豬的寒假】再現當聖誕節結束後，沉浸在歲末歡喜雀躍氛圍之中的小豬們。對老師蓋下的印章興致勃勃的那隻小豬，真是可愛到不行。

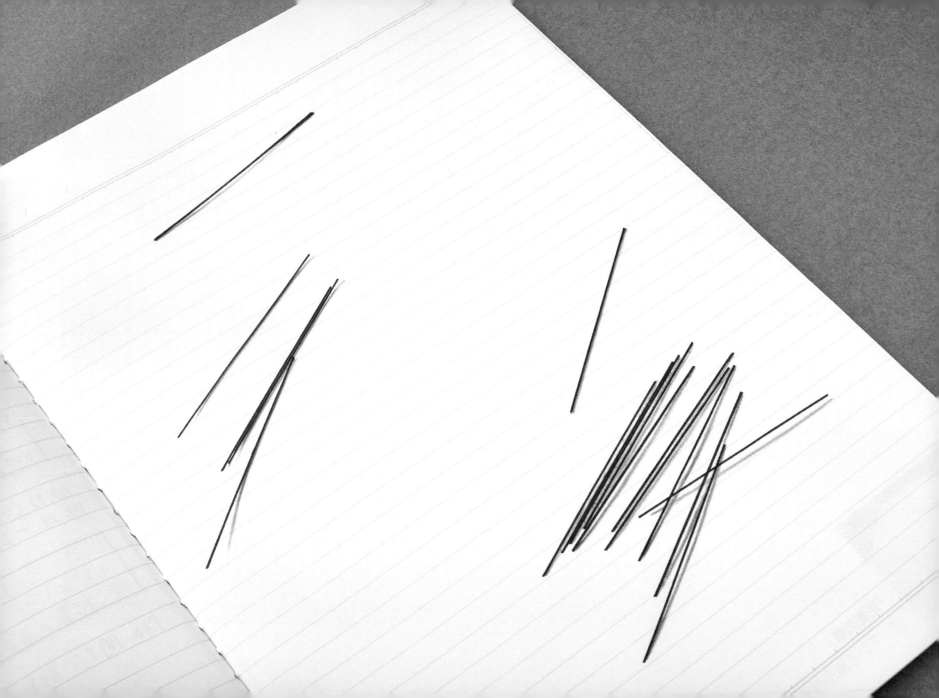

因為發生意外事故，
到處都是散落的筆芯。
我鏟～

奇怪了？總覺得好像比散落前的數量更多，
是我多心了嗎？
還是圖畫的關係呢？

MOZU Trick Rakugaki

12

[自動筆芯]

在 我於上課時畫出各式各樣作品的時期，當我想找尋描繪的目標時，在無意識間映入眼簾的就是自動鉛筆的筆芯。首要的重點就是筆芯散落程度的平衡感。就像大家都曾經歷過的那樣，想要重現那帶有即視感的筆芯散落情景，是很困難的部分。想要以不規則的狀態來配置，其實並不容易。另外想告訴大家，左頁030照片中的筆芯，全部都是圖畫喔。

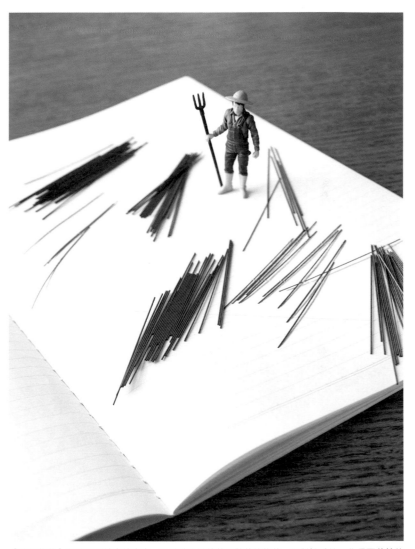

【收集牧草】為了用心養育的家畜，這位農夫開始整理散落的牧草。面對繁重的工作量而茫然佇立的身影，散發出一股哀愁感。這幅作品使用了大量的自動筆芯來輔助，以表現牧草的感覺。

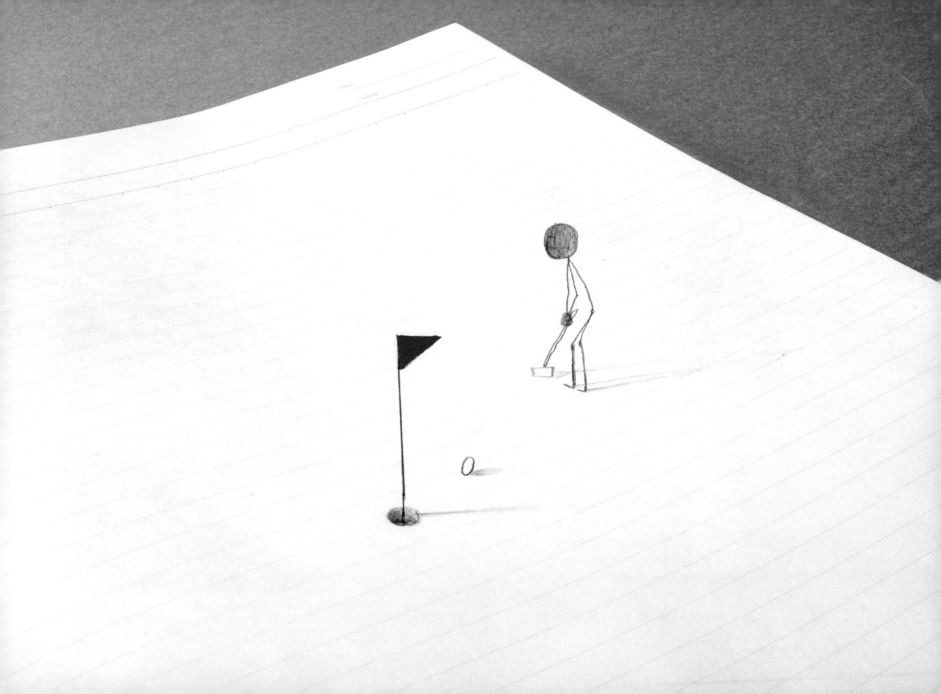

REPLAY 影片，
播放！
現在要重播的是
桌上名人賽的最後一天賽事，
第 18 洞的最後一桿。
有一點令人在意，
進洞之後的高爾夫球，
最後究竟跑去哪裡了呢？

MOZU Trick Rakugaki
13
[高爾夫]

在 稍作歇息時進行創作，就畫出了這幅趣味度超乎想像的作品。因為是以相當放鬆的狀態去繪製的，我覺得那種脫力感好像也直接移轉到作品之上。高爾夫球不是畫成球體，而是用平面的圓去表現這點，讓作品產生了統一感。因為火柴人這種表現法非常具有塗鴉的風格，我非常喜歡，所以會讓他在我的各種作品裡登場。

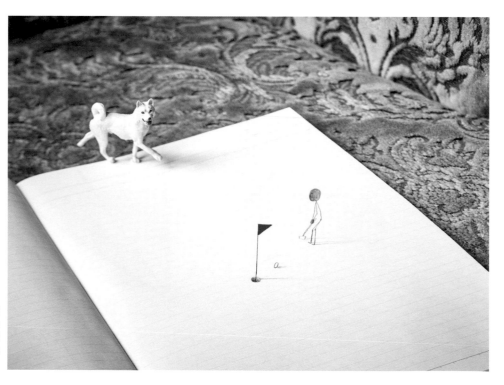

【亂入高爾夫球場的小狗】
只要再多加一個玩偶，就能替作品催生新的劇情。因為白色小狗在最後一洞的關鍵時刻突然亂入現場，選手的這一擊肯定會因此失誤吧。

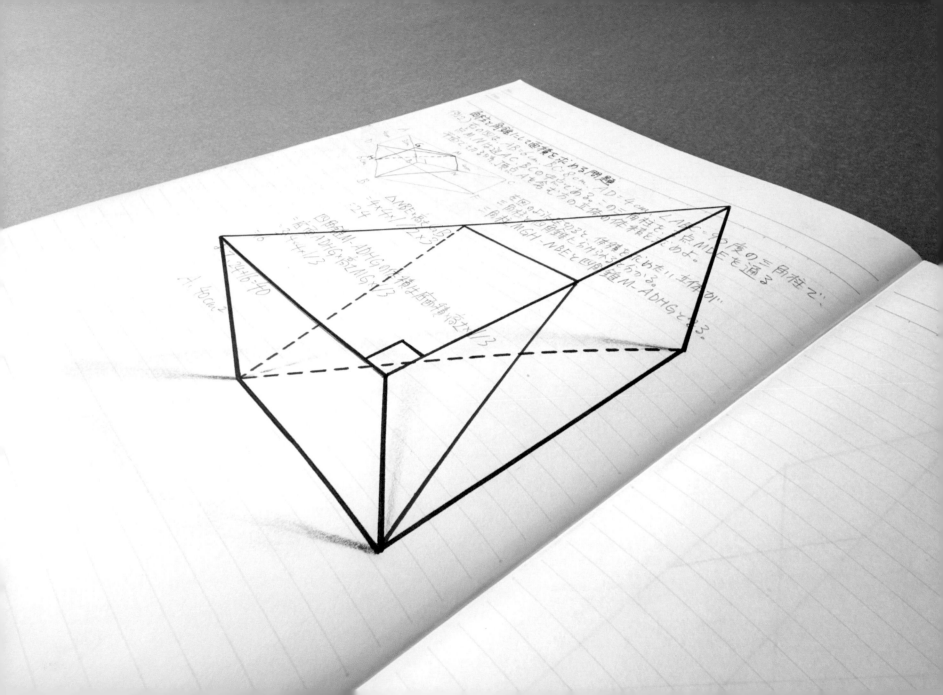

因為很不擅長數學

所以拜託博士開發了特別的筆記本，
將之 3D 化以便理解。
在這個時間點我們還不得而知，
這個產品將在 20 年後
變成世界標準教材。

延伸發展立方體的創作，成為我立體問題系列中的一幅作品。原本
應該看不到的線條，藉由點線的連結，讓人立刻能體會到其立體
化的視覺感受。此外，因為畫上擁有存在感的紅色斜線，為作品增添了
衝擊性。如果數學教科書的內容也能像這樣以 3D 呈現的話，說不定不
擅長數學的人就能更容易地埋首學習。

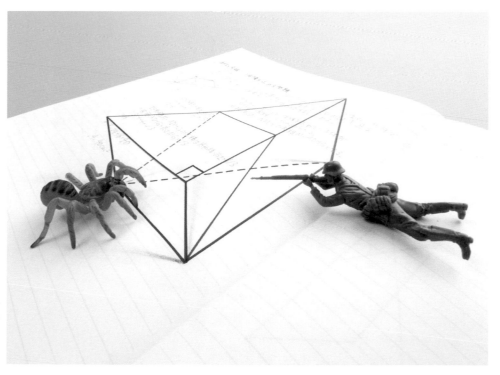

【對決】利用地形進行對
峙的小綠人士兵與大蜘
蛛。只不過，蜘蛛沒有
毒、槍也沒有上子彈。雙
方實際上是朋友呢。

1 家で テレビを観る時間についての
統計と分析

① 棒グラフ

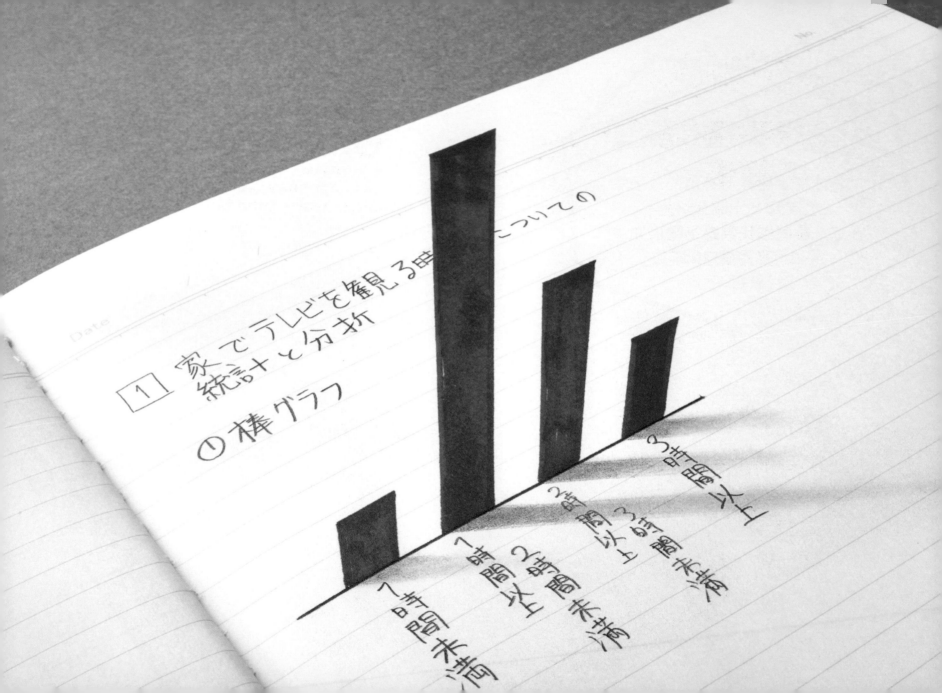

1時間未満
1時間以上
2時間未満
2時間以上
3時間未満
3時間以上

明明不是
AR 技術……

圖表看起來好像直立著。
直方圖果然是豎立起來
才更方便理解呢。

在立體類型的錯覺藝術塗鴉中共通的一點，就是要把文章或線條配置在你想要立體化的東西後方。藉由這種處理法，就能製造出景深，讓立體感更上一層樓。配置的文字，就像平時書寫筆記那樣直接寫上去就可以了。另外，為了不要讓影子成為阻礙，比起後面，我通常會描繪在前方的位置。

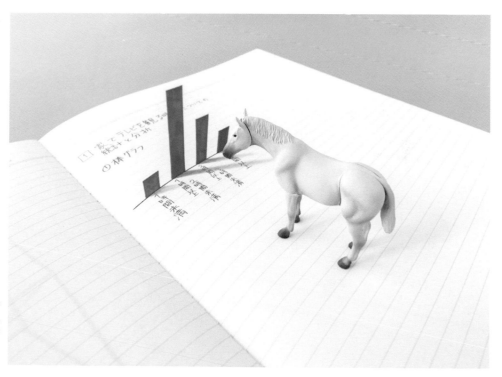

【牧場的馬】因為折斷而變矮的牧場柵欄，馬一邊望著柵欄，煩惱著該跑出去、還是不要出去呢？

1789　　1840　1841

アメリカ独立戦争

フランス革命

絶対王政

平等・自由
他国から見れば
チャンス

人権宣言

→ ナポレオン

絶対王政に近い

→ 死刑(自由に)

天保の改革

三国○○
○○成

イギリス win!!
清はよわい!!

抄筆記的時候
就希望這麼做。

抄寫筆記的時候，
最不喜歡因為箭頭太多而顯得雜亂。
在這種時候，沒錯！
就從文字的上方跨過去就好了。

16

[箭頭]

在 抄寫黑板內容的過程不順暢、又沒有地方可畫出箭頭時，就會想著若是能從上面通過就好了。這是將前述想法具體化的作品。在至今為止的作品中，算是小規模程度的錯覺藝術塗鴉，但我認為像這樣若無其事地將筆記的一部分立體化的手法，也相當有趣呢。

【煩惱的烏龜】面前有一道矮矮的柵欄。只不過，對烏龜而言可是一道巨大的牆壁。一想到跨過柵欄時可能會被卡住，兩條前腳就裹足不前了。

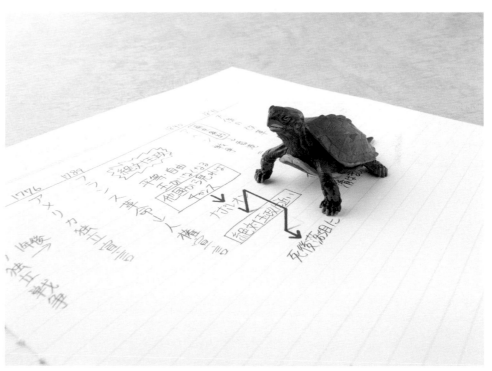

< 原子構造 >

物質を構成する基本粒子を原子という。

原子は、中心に正の電荷を持つ原子核があり、その周りに負の電荷を持つ電子がある。

原子核は、正電荷を持つ陽子と、電荷をもたない中性子とからなる。

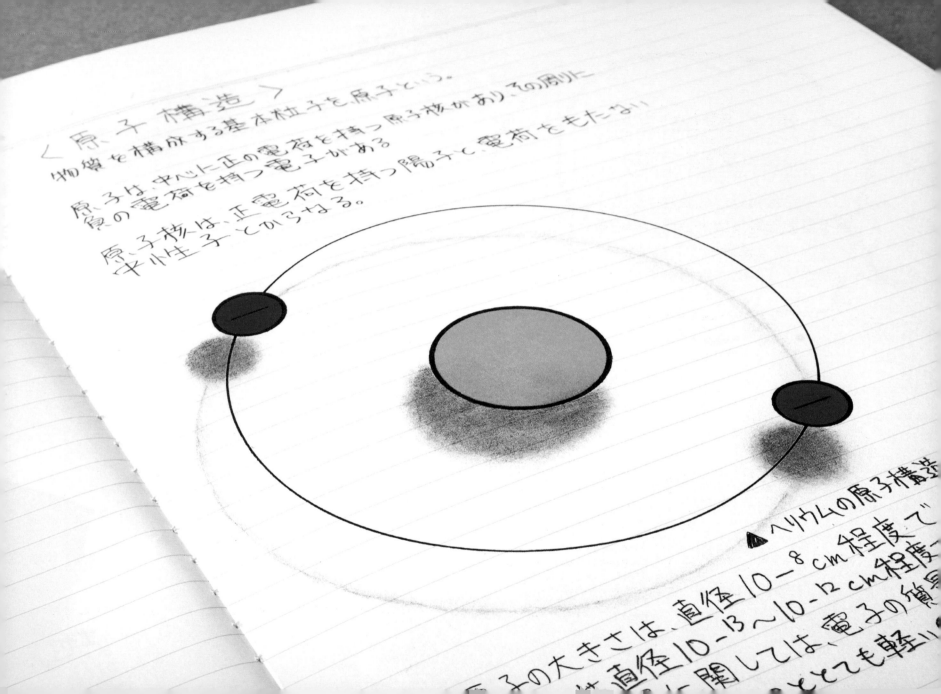

◀ ヘリウムの原子構造

原子の大きさは、直径10⁻⁸cm程度で、直径10⁻¹³～10⁻¹²cm程度、電子に関しては、電子の質量とても軽い

慢慢地
轉圈圈

電子在原子核的周圍
繞著圓形軌跡慢慢地運轉著。
這樣一來或許記憶也變得很簡單！

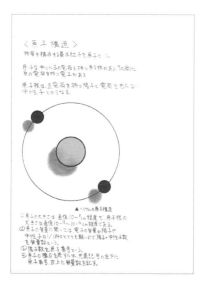

[氦元素]

在上化學課的時候出現的氦原素原子結構圖。這是在看著教科書的同時，不知不覺在腦海中自然地浮現出畫面，再把它畫下來的作品。和其他的作品差不多，寫在筆記本上的文章，都參考了我在學生時代實際寫下的內容。當時的筆記本全都留著，真是太好了！

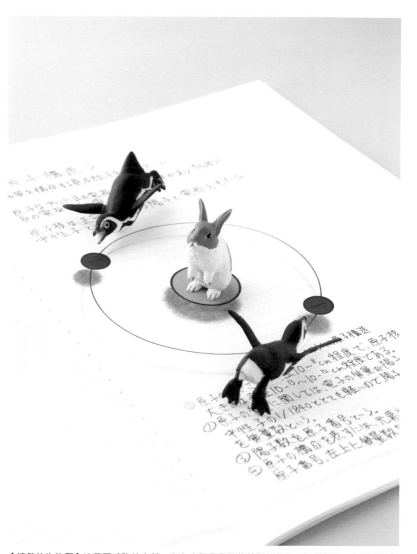

【嬉戲的生物們】追著圓球跑的企鵝，和在中間呆呆望著牠們的兔子。這絕對是一個歡樂的景象，不會錯的。

各位能夠
分辨清楚嗎……。

在照片上清晰可見的鉛筆和三角板。
這兩者之中，有一樣是圖畫。
好可怕～好可怕呀～

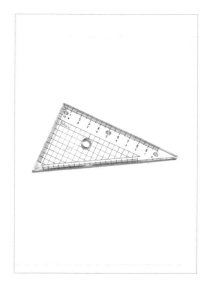

MOZU Trick Rakugaki

18

[三角板]

這是我創作的第二幅錯覺藝術塗鴉作品。點子也是在中學時代產生的。我在 2017 年的冬天重畫一次，並將作品放到 Twitter 上之後，竟然獲得 26 萬人按讚。算是我的代表性作品。我曾在同一頁筆記本上畫了好幾個，以此騙到了老師，還引起大家的關注。呈現透明感的訣竅，就在於幫三角板畫上部分的灰色。

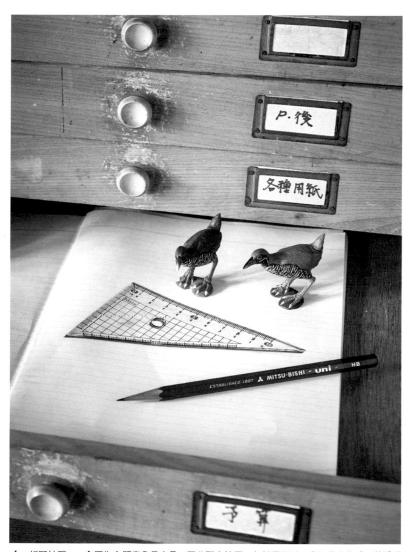

【一打開抽屜……】因為主題意象是文具，因此配合抽屜一起拍攝的話，會更具實物感。將透明的三角板比擬為水塘，試著營造出禽鳥跑來飲水的氛圍。

三角板

19 歲的我，將 14 歲時為了打發時間而畫的三角板題材重新修改詮釋。挪出時間再次描繪同樣的題材，從中觀察自己的成長是件很快樂的事情。當我把完成的作品放到 Twitter 上之後，竟然得到超過 26 萬人按讚，真是嚇了我一大跳。

▶ P.42

01 大致畫出整體的外觀。因為三角板並不是完全透明的，整體都用 3B 鉛筆淡淡描繪，再用面紙輕擦，以呈現淡灰色。

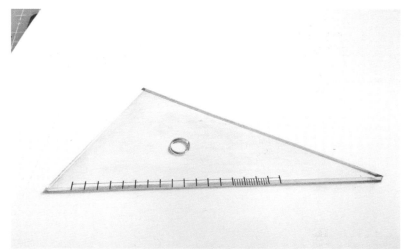

02 完成底稿後，畫上表面的刻度。這對我來說是最有趣的一個步驟。請正確地畫出刻度的間隔。

03 接下來繼續描繪其他部分的刻度。這個階段會決定整體的完成度，因此請抱持愉悅的心情來進行精密的作業。

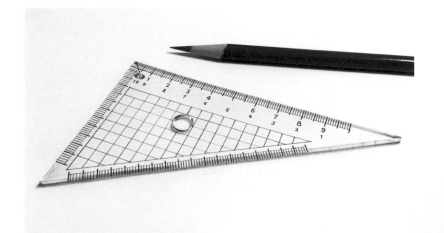

04 用藍色色鉛筆標上特定數字，就大功告成了。這幾處藍色會成為本作品的重點，一口氣增加真實感。請各位嘗試去品味這個「成為真實物品的瞬間」吧！

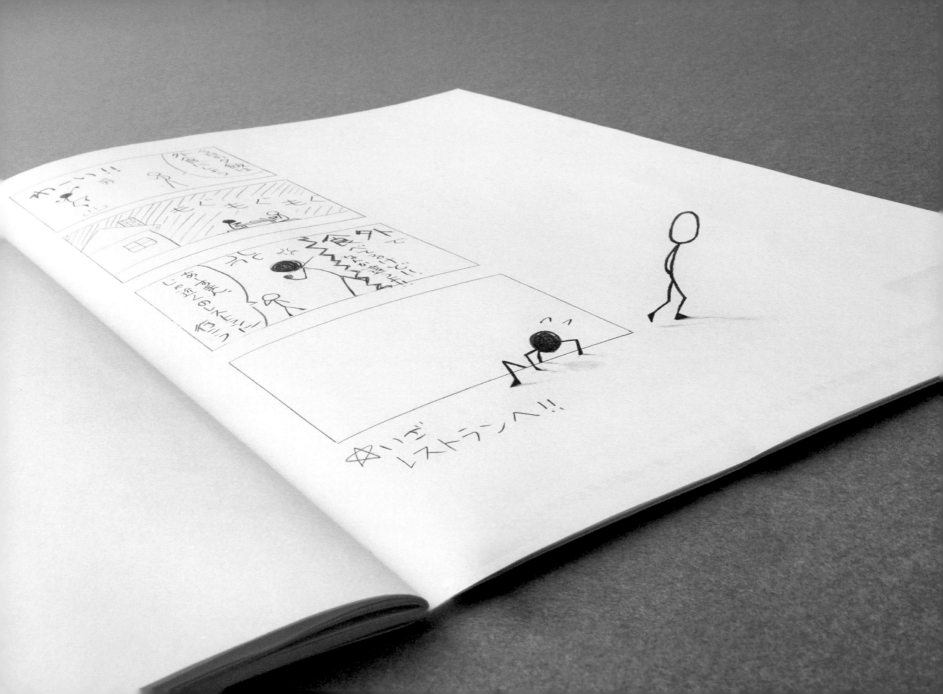

咦！？
你們要去哪裡？

從筆記本中逃離的 2 人組。
他們究竟
要跑到哪裡去呢……。

19

[從四格漫畫脫逃！]

這是描繪火柴人逃出四格漫畫的作品。以前我在畫漫畫的時候，曾經畫過跟這個類似的故事，因為覺得將這個點子立體化的話會很有意思，因此用這個構想進行創作。至於成功逃離後，會有什麼樣的後續發展呢？保留這種想像空間，就是我埋設的一個伏筆。希望各位能連同漫畫一起讀，享受其中的情境。

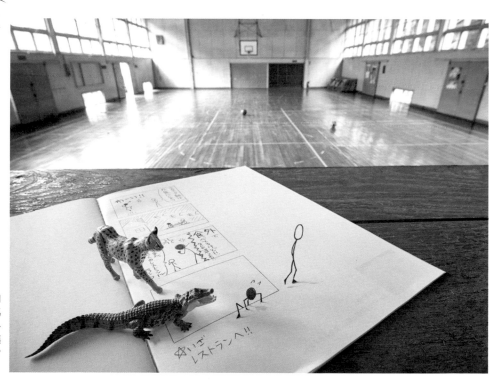

【一關過去，又是一關】
才剛從漫畫中逃脫，瞬間的幸福隨即結束。2 人馬上面臨猛獸的威脅。細心著眼在配置的技巧，會讓黑色的火柴人看起來相當慌張。

「正方形の1辺」と側面の高さが分かっている問題。

a：正方形の図の高さ
b：側面の三角形の高さ

側面の三角形の高さ×4 で求めることができる。

$$\boxed{\text{「底面の正方形」} + \text{「側面の三角形」} \times 4}$$

例題・底面の高さが4cm、側面の高さが6cmの四角錐の
表面積を求めよ。

$(4 \times 4) + (4 \times 6 \times 0.5)$
$= 64 \text{cm}^2$

A. 64cm²

A

4cm

B

4cm

D

明明只存在於腦海之中？

將展開圖組合起來，
會變成什麼圖形呢？
明明只是在腦海中想像，
竟然真的出現了，
難道我是超能力者？

這是將三角形立體化之後的發展版本。將之變成四角錐，立體感會更強烈。首要的重點在於影子。人類會藉由光影效果而對立體感有更明顯的認知，因此將線條稍微畫得更深、更粗，立體感就更顯著。我想這個概念可以用於廣泛的繪畫創作，就是「照著實物描繪比較好」這一點並不是絕對的。

【神秘的金字塔】從右邊進入金字塔，不知為何出來後卻只剩下一副骨頭。原因理由不明。一切的謎團，都存在於這神秘的遺跡之中。

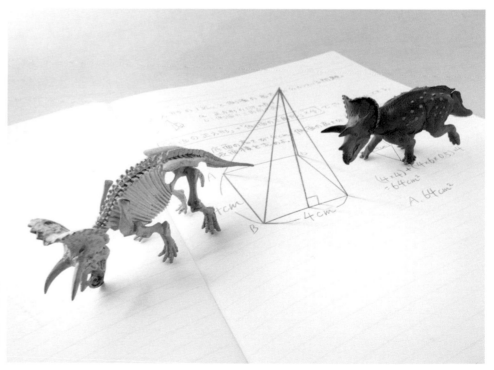

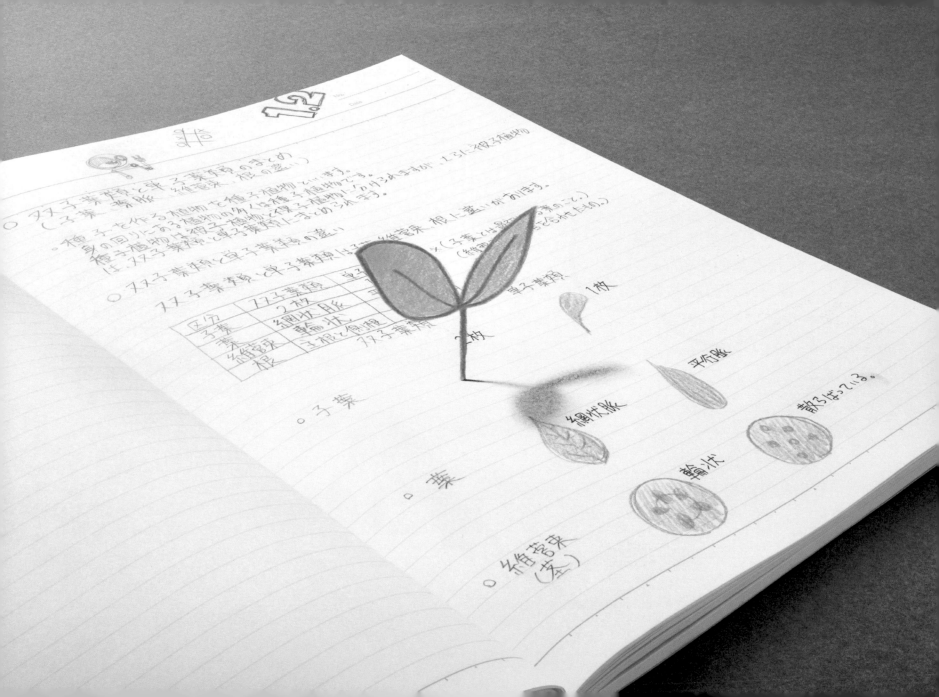

○ 双子葉類と単子葉類のまとめ
　（子葉、葉脈、維管束、根のちがい）

・種子を作る植物を種子植物といいます。
　身の回りにある植物の多くは種子植物で、
　種子植物は被子植物と裸子植物に分けられますが、さらに被子植物
　は双子葉類と単子葉類に分けられます。

○双子葉類と単子葉類のちがいは、子葉、葉脈、維管束、根にちがいがあります。

区分	双子葉類	単子葉類
子葉	2枚	1枚
葉	網状脈	平行脈
維管束	輪状	散らばっている
根	主根と側根	ひげ根

○子葉

○葉　　　網状脈　　　平行脈

○維管束（茎）　輪状　　散らばっている。

是某知名動畫的龍○？

就像動畫電影的情節那樣，
普通的圖畫竟然站起來了。
莫非之後就會開始成長茁壯？

MOZU Trick Rakugaki

21

[雙葉]

我試著找尋、想像從下方突然蹦出的意象題材，最後誕生的就是雙葉這個點子。是一幅想法靈光一閃時讓我相當驚喜的作品。不只是錯覺藝術塗鴉的部分，就連四周的文字塗鴉，我也是抱持著「啊～！要像這樣來畫才對」的親近感，一邊品味箇中樂趣、一邊謹慎地畫出作品。

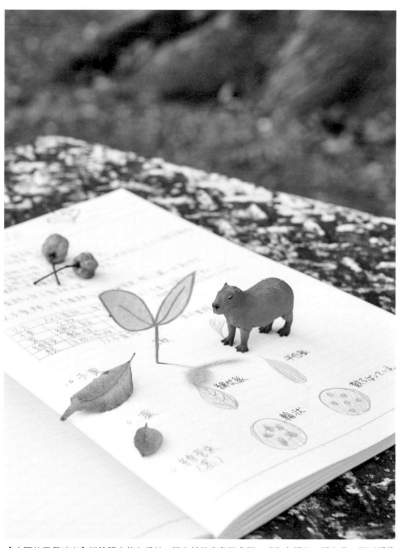

【水豚的用餐時光】把筆記本放在戶外，讓自然的意象更凸顯，成為有趣的一幅作品。可以想像水豚盯著看起來很美味的雙葉，一邊微笑一邊慢慢接近植物的姿態。

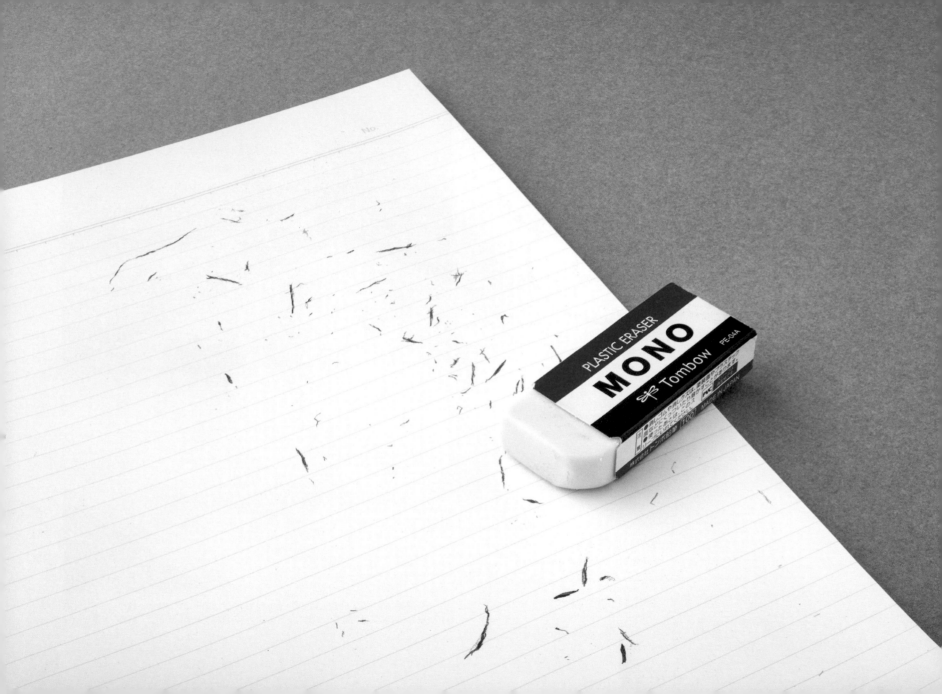

**看起來是這樣，
但其實沒擦乾淨？**

是我搞錯了嗎？
明明就擦出一大堆橡皮擦屑了。
……不，有點不對勁。
如果接下來不把它擦乾淨的話……。

中學時代為了美術學校的考試而去上的繪畫教室，有一天出了「什麼都可以，就畫自己喜歡的東西」這樣的課題。當時我選了 3 隻鉛筆作為主題，還連帶畫出橡皮擦屑。現在不是在畫布，而是在筆記本上呈現，讓我覺得更加有趣。我還曾趁朋友在下課時間離開時，偷偷在他的筆記本畫了橡皮擦屑來惡作劇呢。

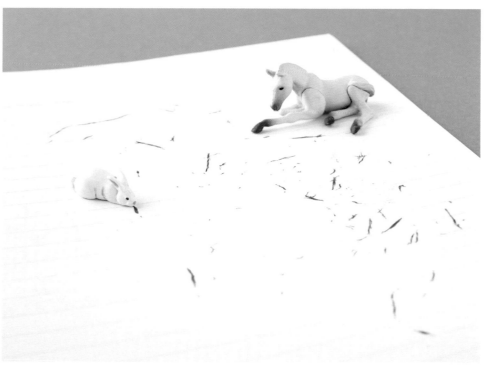

【愜意的兩隻】兩隻動物在寬敞的牧場中放鬆遊憩。綠草肆意生長，因此也可以讓牠們大快朵頤，吃到一乾二淨。配上一個綠色的背景，就能讓橡皮擦屑看起來像是吃剩的草。

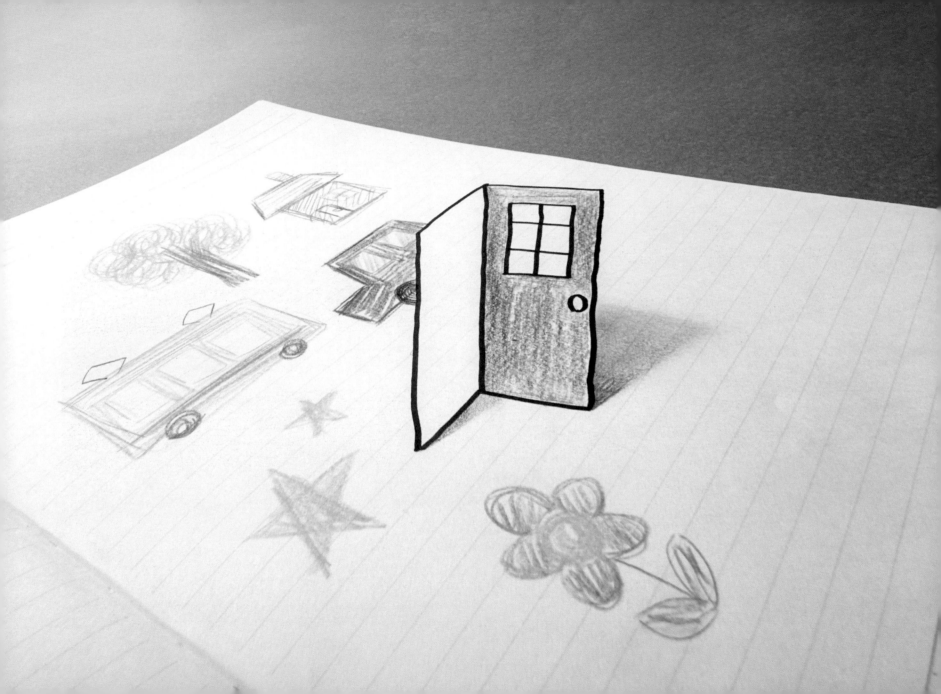

朝著別的世界 GO！！

打開這扇小小的門，
究竟會出現什麼事物呢？
或許可以通往任何地方也說不定！！

MOZU Trick Rakugaki

23

[小 小 的 門]

打開門扉後，好像就跟另一個世界互相連結起來，這是以這樣的意象來塑造的作品。刻意在畫中的門附近畫上相連的插圖，得到了讓門成為圖畫中獨一無二的立體物這樣的錯覺效果。原本想要在門內畫出另一個世界，但這樣做會太過複雜，反倒讓觀賞變得吃力，所以最後放棄了。

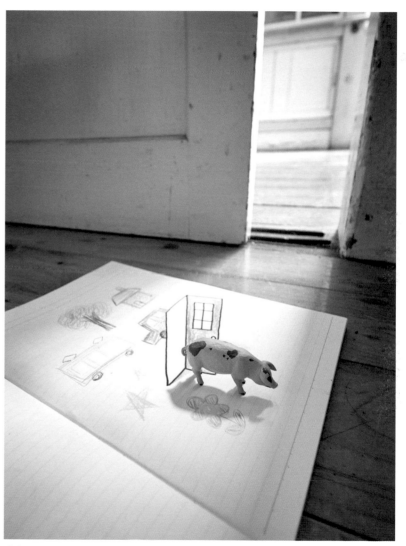

【小豬先生登場】可能是勉強才擠過這扇小門才出現的小豬。背景的門扉開啟，光源照向作品，形成了陰影，這也增加了主題在整個作品之中的存在感。這隻小豬究竟要走去哪裡呢？

咦咦咦咦!!!

畫出來的線
被拉起來了?

試寫會出現這種情況嗎?
是用了什麼樣的墨水啊?

※ 實際上並不存在這種機能

MOZU Trick Rakugaki

24

[轉轉轉]

這是想著「如果能畫出在空中轉圈圈的線條有多好」才產生的作品。比起單純從上方拉著線,藉著畫出具有動態感的線條,就可以營造出線條正畫到一半的感覺。將靠上線條的筆改換成其他的點子,試著催生出差異感看看,像這樣改變介入作品的方式,獲得的喜悅也更大。

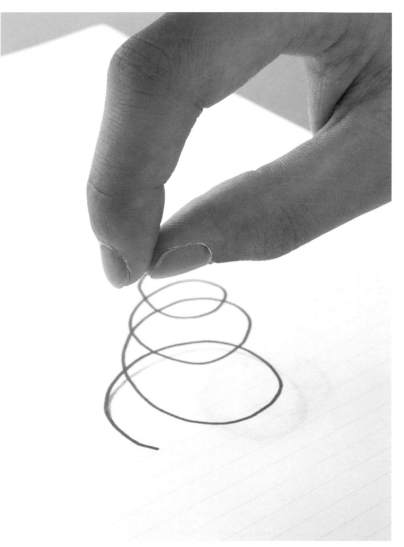

【抓起紅線】不選擇筆和畫出線條的組合,而是用手搭配線條來拍攝作品。發揮想像力,就能看出變化性。

社会　　　　3次元棒グラフ
①日本の都道府県別の人口棒グラフ（TOP9）

・首都県、愛知県、大阪府、福岡県、北海道などの人口が多い
事が分かる。今回記した棒グラフは、全て人口500万人以上の
都道府県である。

在極東地區的豐饒大地，
9根柱子昂然矗立著。

只要解除所有柱子的封印，
就能成為傳說中的勇者，
為這個世界帶來和平吧……。

MOZU Trick Rakugaki

25

[日本的人口直方圖]

在電視上看到天氣降雨量圖表的時候，所想出來的一幅作品。雖然運用到的技術只有讓線條看來是立起來的而已，但像這樣加入日本地圖的主題設定，就使得作品樂趣因此倍增。不只是繪畫的技巧，我也希望能磨練自己的創意，創作出讓人更樂在其中的作品。此外，很多地方的漢字寫錯是刻意這麼做的。沒錯，就是這樣（汗）。

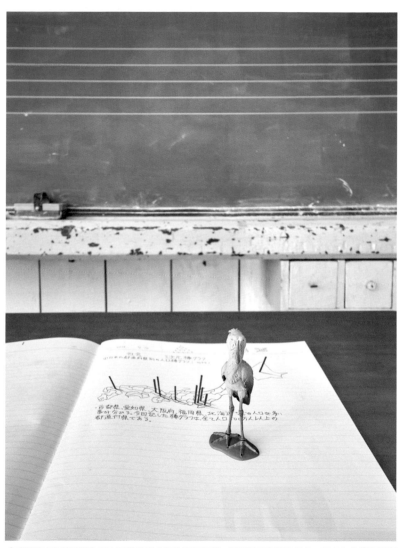

【威猛佇立的鯨頭鸛】矗立不動的直方圖柱與鯨頭鸛。即便只是這樣的組合，到底為什麼會這麼有趣呢？單純只是「立起」這個主題，因應創意的不同，就可能催生出一張讓人印象深刻的作品。

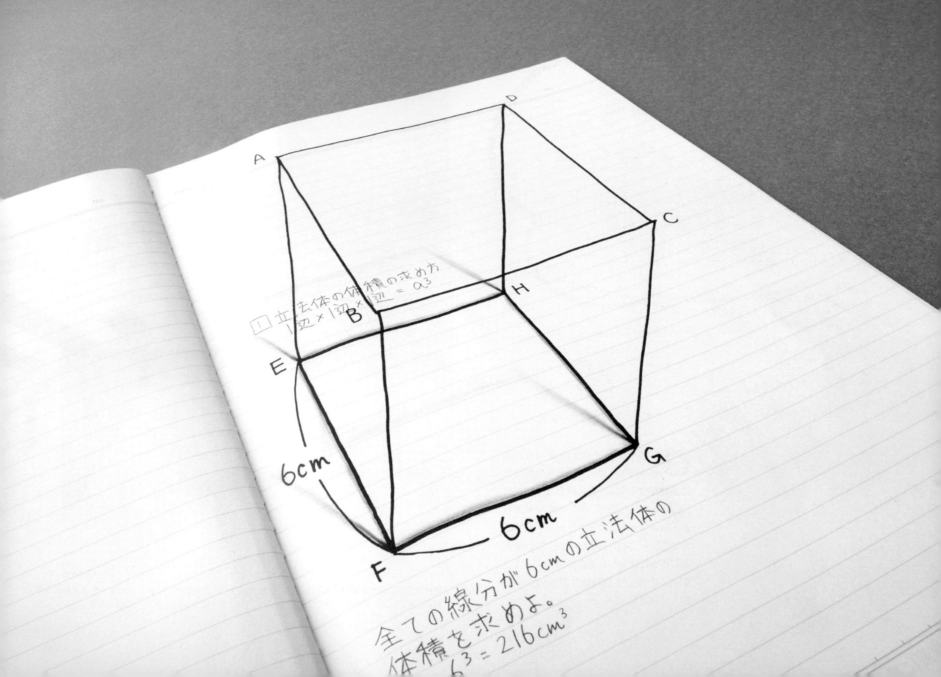

□ 立法体の体積の求め方
1辺×1辺×1辺 = a^3

A

D

B

C

E

H

F

G

6cm

6cm

全ての線分が6cmの立法体の
体積を求めよ。
$6^3 = 216cm^3$

光是用眼睛看就讓人為之雀躍！

數學讓人感覺無機質又冷冰冰的。
雖然一直抱持著這樣的印象，
但現在會看起來截然不同的原因，
是拜這個擁有手繪感圖形所賜嗎？

26

[圖形問題（立方體）]

這個立方體，也是我開始創作錯覺藝術塗鴉初期的構想。不只是把圖畫的線條立體化，就連寫在圖畫四周的英文和數字也一併呈現浮出畫面的視覺感受，就是這幅作品的重點所在。在筆記本這個2次元的物品上描繪3次元內容的趣味性，也經由本作有了全新的發現。

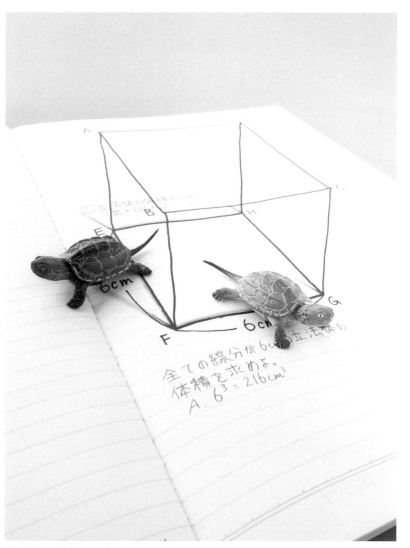

【好友的分別】在一個屋簷下共同生活的兩隻烏龜。過去一定有著各式各樣的回憶吧。從今天開始，雙方將要各自踏上不同的道路。非常的～緩慢～。

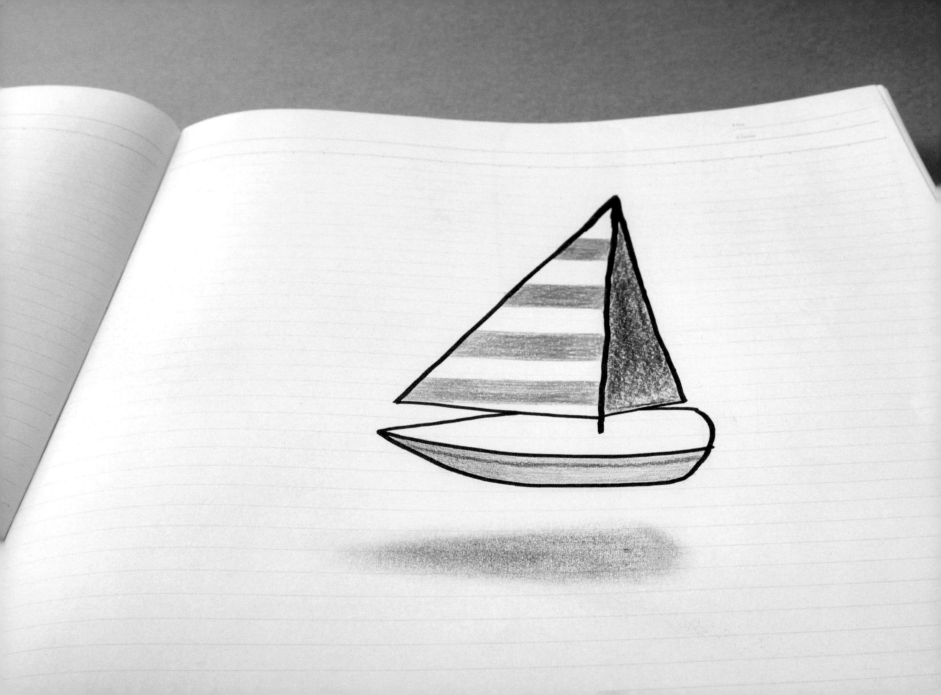

嘩啦下水？輕飄前行？

在筆記本上自由航海的一艘船。
現在，（放棄寫作業）
很想要航行到某個地方去呢。

在我的錯覺藝術塗鴉作品中，算是比較近期的創作。不是將平面轉成立體，而是挑戰要讓人看起來像是立體的東西就直接飄浮在眼前。這原本是我看到一張度假勝地的照片後產生的想法，裡面的海相當乾淨透明，船就好像飄在空中一樣！還有，筆記本所呈現出的曲線，看起來像不像是海浪呢？

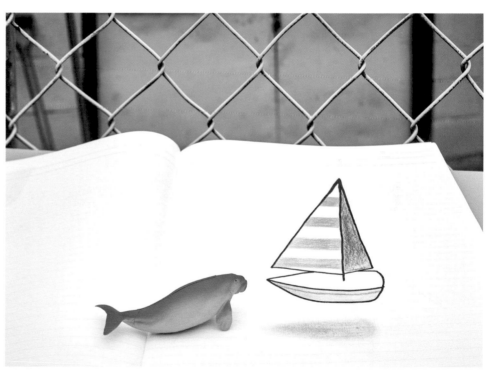

【在暴風雨中遇上傳說中的生物】遭遇暴風雨，在驚滔駭浪中翻騰的一艘船。在這種情況下相遇的，是視風暴如無物的人魚身影……。其實就是儒良啦。

例1. 97×103

例2. $(x-5)(x-7)$
$=x^2-12x+35$

x^2-2x-3
$=(x-3)(x+1)$

$(3x-5)(3x-7)$
$=9x^2-36x+35$

$3x^2-6x-9$
$=3(x^2-2x-3)$

(1) $2x^2-10x-12=2(x^2-5x-6)$
$=2(x-3)(x-$)

例3. $(a+2b-3)(a+2b-7)$
$a+2b=M と さ く$
$=(M-3)(M-7)$
$=M^2-10M+21$
$=(a+2b)^2$

(2) $x^2-9x-22=(x-$)()
(3) $x^2+2x-24=$
(4) $a^2+6a+9=$
(5) $2x^2-7x$
(6) $+x^2$

根本沒辦法弄乾淨啊！

不論怎麼拂、怎麼吹氣，
還是把筆記本拿起來搖晃甩動，
都完全清不掉。因為這是圖畫嘛。

MOZU Trick Rakugaki

28

［ 橡皮擦屑（有文字） ］

橡皮擦屑類型的作品中保留文字的版本。創作這幅作品時，首先會實際寫出文字，再真的用橡皮擦擦掉，然後把結果拍下來。接著拂去筆記本上的橡皮擦屑，再看著照片依樣畫葫蘆，在上面畫出橡皮擦屑。這樣一來，就能在最自然的地方配置橡皮擦屑。如果配置太過刻意的話，就會因此喪失作品全體的魅力了。

【吃牧草的牛】在牧場上悠哉地啃著牧草的一頭牛。如果在桌子上養一頭的話感覺很方便，但考慮到牛便便的問題的話，就讓人大傷腦筋了呢。

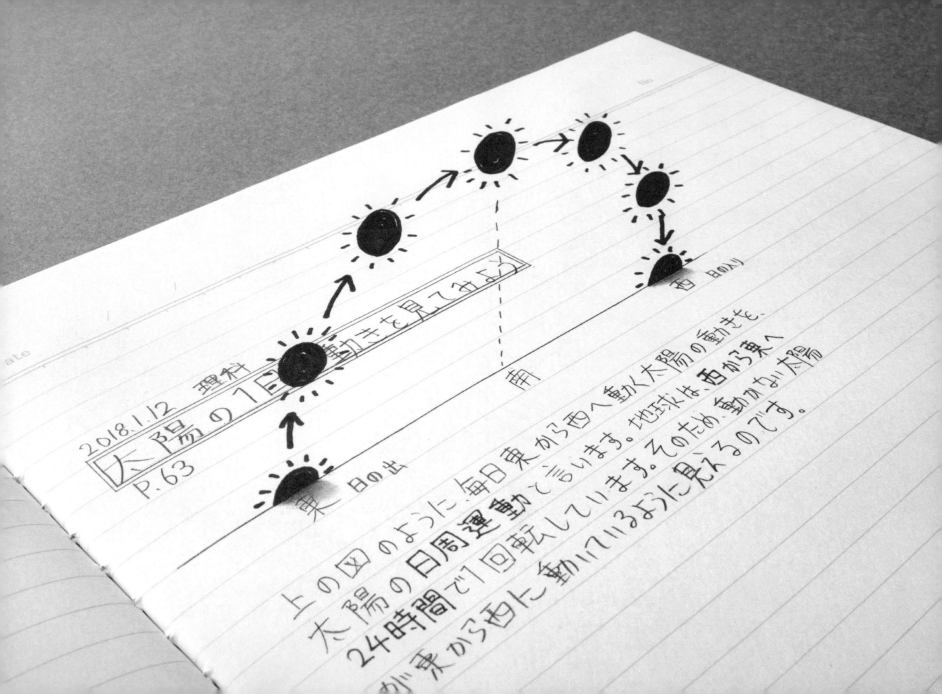

2018.1.12　理科

太陽の1日の動きを見てみよう

P.63

東　日の出

南

西　日の入り

上の図のように毎日東から西へ動く太陽の動きを、
太陽の日周運動と言います。地球は、西から東へ
24時間で1回転しています。そのため、動かない太陽
が東から西に動いているように見えるのです。

沒錯沒錯
太陽是從東邊走向西……咦？
浮現出來了！？
將單純表示太陽移動的說明，
像這樣用 3D 形式來表現的話，
頓時就讓人大感興趣。
真是不可思議啊。

MOZU Trick Rakugaki

29

[太陽的移動]

位列我最喜愛的前五名作品之一。總之就是覺得飄在空中的人陽實在太可愛了，因此我學生時代也常畫在筆記本上。回想起這段往事，才創作了這幅作品。雖然只是把平面的插圖進行 3 次元化，但不僅視覺感受相當有趣，就連理解上也變得更容易。我是在這種想法之下畫出來的。將來，若是這個概念能夠被新式的教科書或筆記本採用的話，我會很開心的。

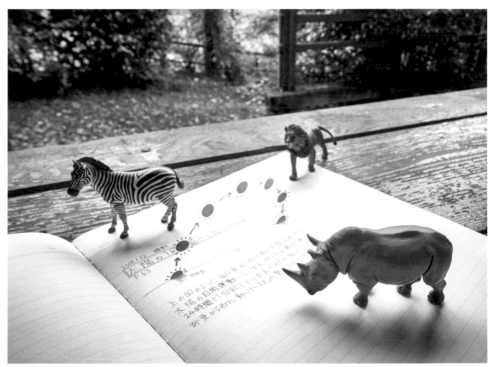

【桌上的非洲】在太陽升起的筆記本大地上，今日也是弱肉強食的一天。斑馬注意到了身後悄悄逼近的猛獸身影。另一方面，犀牛還毫無警覺呢。

太陽的移動

對我來說，這是在我的錯覺藝術塗鴉創作中掀起革命的作品。在此之前，我都只是把「線條」這種單純的東西進行立體化，隨著這項技巧的完成，之後我便能將更複雜的形體變成立體的效果。這裡會使用到的，就是透明塑膠板和找出主題的視角而已。

▶ P.66

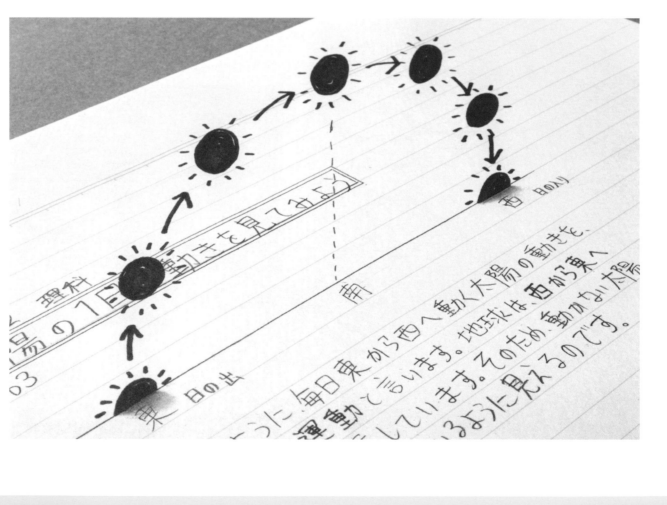

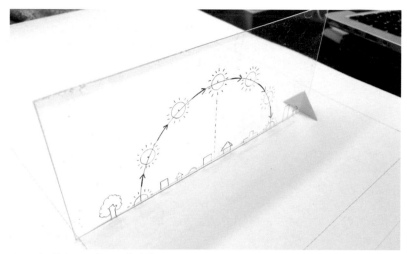

01 首先，在透明塑膠板上描繪出想要讓它直立呈現的平面圖。然後用一片裁成三角形的小塑膠板，用來輔助透明塑膠板與地面垂直豎立。

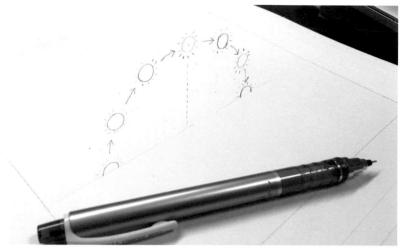

02 用手機把目前的景象拍下，固定手機角度以便觀看，再對照著螢幕畫面，在紙上畫出跟透明塑膠板上相同的線條。感覺就像是把透明塑膠板放在紙的後方再照描的方法。上圖是描繪完畢之後，移走透明塑膠板的狀態。

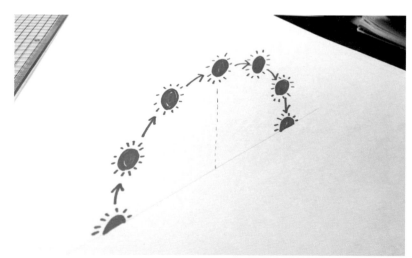

03 用麥克筆幫太陽還有動線上色。這個階段就是讓作品變得立體、看起來更有趣的重點步驟。

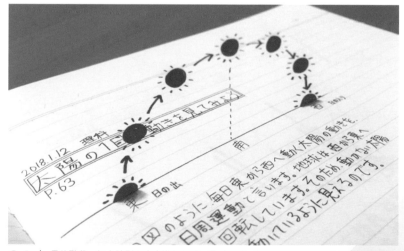

04 最後階段，加上陰影和文字進行收尾。最重要的，就是在與變得立體化的部分重疊的位置寫上文字。

① 塩酸と炭酸水素ナトリウムの反応

2

炭酸水素ナトリウムの質量(g)

0　　　3　　　6

・薄い塩酸40cm³をビーカーに入れ，反応前の全体の質量を測定した。次に，炭酸水素ナトリウムを塩酸に加えて反応させ，反応後の全体の質量を測定した。同じ方法で塩酸の量は変えずに，炭酸水素ナトリウムを2g、3gと変えて実験した。いずれの場合も反応後の質量は変化していた。加えた炭酸水素ナトリウムの質量との関係を表したグラフの
ようになった。

要節省筆記本
就靠 3D 筆記術

像這樣弄成立體筆記的話，
比起在平面上畫圖，
更能節省筆記本上的空間。
這樣的文具，會不會早日被開發出來呢？

MOZU Trick Rakugaki

30

[正方形圖表]

創 作這幅作品時最辛苦的一點，就是
要讓畫出的線維持絕妙的均衡感。
出現並列線條的作品更是如此，比起描繪
生動線條時更加困難。我在畫這幅作品時
花了大約 4 小時左右的時間。另外，比起
立體的部分，對我個人而言撰寫輔助文章
的部分還更加辛苦。

【被獵豹盯上的綿羊】心裡想著「有柵欄，所以不必擔心」。但是，如果有什麼萬一的話⋯⋯。
這是可以看出綿羊內心焦慮的一幅作品。讓背景的陽台一起入鏡，可以強化圖畫中柵欄的印象。

単元・天気の変化（前線）

○大気の動きによって
気団と前線

天気はどのように変わるか。
広い範囲　1000km単位

前線面
気温の異なる2つの気団の境目

寒冷前線
寒気の方が暖かい時に作り
出される前線。力強い寒気が
暖気の下に入り込んで、
暖気を押し進んでいます。

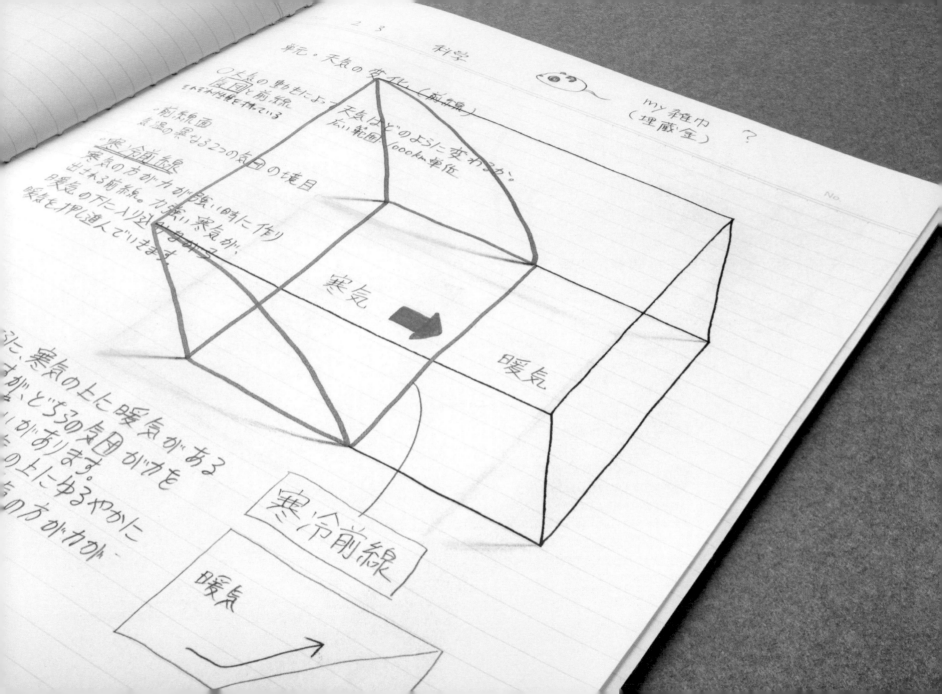

寒気　→　暖気

寒冷前線

暖気　→

また、寒気の上に暖気がある
〜がどうなるのか気団が力を
〜があります。
〜の上にゆるやかに
〜の方が力が〜

桌子上的
天氣預報？

暖空氣和冷空氣相遇。
明天會是讓人不悅的天氣吧。
讓人想要這麼說的立體感。

MOZU Trick Rakugaki
31

[冷鋒]

和太陽的移動一樣，做成 3D 版本之後就更加有趣、也更容易理解了。在這樣的想法之下畫出了作品。想像著未來的教材，將會 3D 化、甚至會變得像動畫那樣動起來。另外，我也相當留意為增添真實感而配置的文字分量，將它們用心地寫下來了。一旁和主題毫無關係的神祕塗鴉也很引人注目。

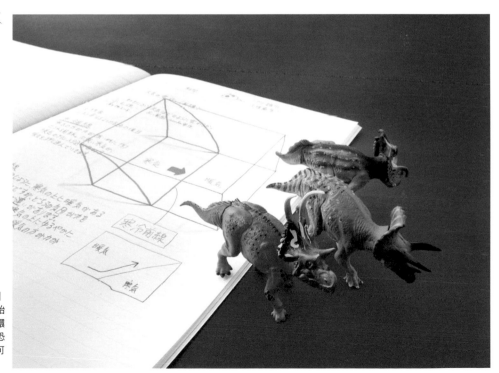

【恐龍最怕冷天氣了】
這是為躲避冷鋒而開始逃走的一群三角龍。環境的變化太過激烈，恐龍們也漸漸變得無處可居了。

第 3 回

つの立体の体積、表面積、...
このとき次の問いに答えなさい。
[練習問題①]
右図は半径が4cmの球です。あるとき次の二つについて以下の問いに答えなさい。
(1) 球の表面積を求めよ。
9×××=
64π

A. 64π

(2) 球の体積を求めよ。
9n：43
350 x

A. 256π cm³

[練習問題②]
右図は、サカナをある平面でモ切り取って、その切り口に色をつけたものです。
この時、以下の問題に答えなさい。
(1) 2点B,Dと辺AE上の点Oを通る平面の名称を答えなさい。

A. 二等辺三角形

E

F

G

找出隱藏在立方體中的三角形！

在數學問題中有時會出現這種要你找東西的課題。用 3D 來思考的話，也一樣能找出答案。

立方體的系列作品之一。在平面上取出圖形的一部分，再藉由著色讓切口更加清晰可見。繪製重點在於用虛線去表現那些一般時候看不到的後方線條。這樣一來，就讓人更容易想像、立體感也更為顯著。我在所有的學校科目中，最討厭的就是數學，但唯獨圖形問題是我擅長的部分。

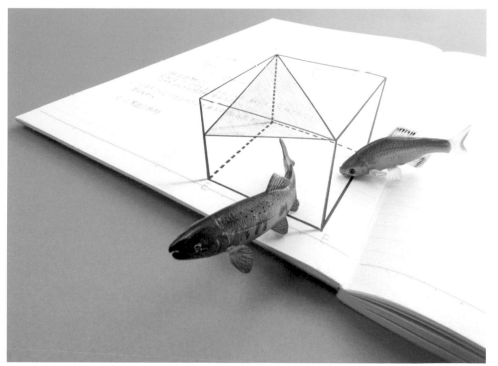

【從立方體水槽逃走】兩條魚在可以看見藍色水面的水槽中游來游去。筆記本的外面是大海洋嗎？試看看能不能移動過去吧。將已經畫過的作品用另一種方式詮釋也很讓人享受。

show you her picture tomorrow.
私は明日、彼女の写真をあなたに見せるつもりである。

～でしょう。

〈 〉
（結婚してる女性）へさん
… I will の略
… ～するつもりだろう

int!
主語 + will + 動詞 = ～するつもりだ、～で
主語が何であれ、will の形はその
☆ 主語が何であれ、will は
will = be going to と同じ!!

畫完塗鴉之後
圖畫就這樣飄起來了

上課時隨手塗鴉，然後打起瞌睡。
無意間張眼一看，
氣球飛向天空、火柴人也站起來了!?

33

[氣 球 與 火 柴 人]

看了外國製作的某部黃色小熊的電影後所構思的作品。主要是想讓氣球能飄起來。右邊追著氣球跑的火柴人維持平面，以襯托出主題的立體感。訣竅就在於影子的位置。經過幾次失敗的嘗試後才終於找到適合的正確位置。紅色氣球後的文字和圖有所重疊，這也是為了營造真實視覺感受的要點。

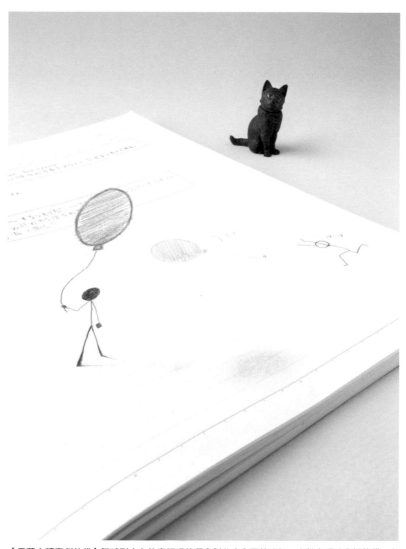

【看著人類喜劇的貓】氣球到底有什麼好玩的啊？對此完全不能理解、也絲毫不感興趣的貓，在一旁冷冷地望著拿著氣球嬉戲的火柴人。刻意在比較遠的地方擺上玩偶，能營造出寬廣的空間感。

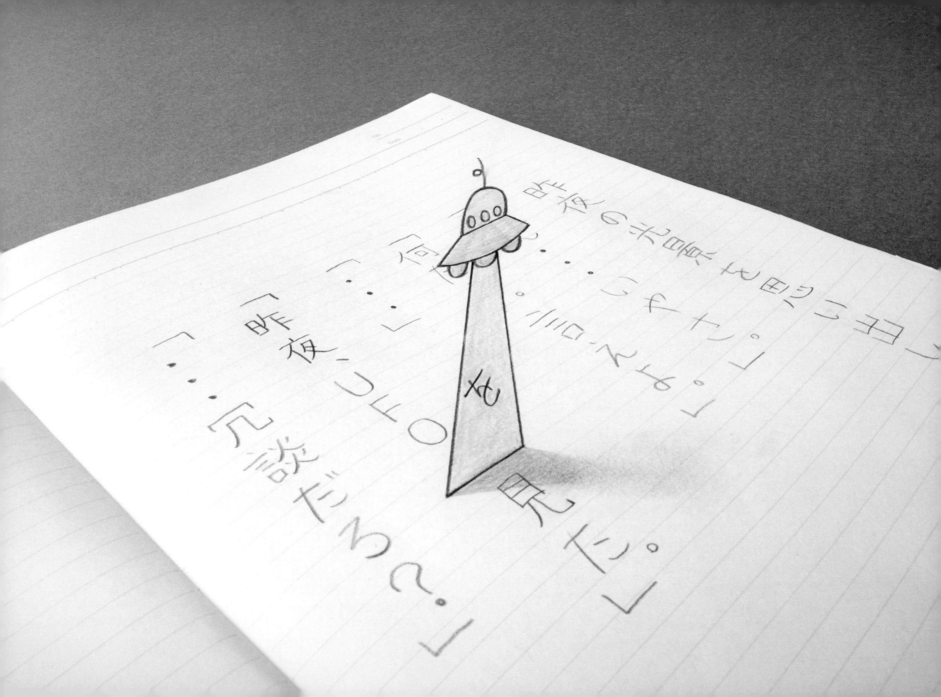

不明飛行物體朝著筆記本飛過來。

為什麼要把東西吸走呢？
把「を」吸走又是為了什麼？
外星人的思考邏輯
真的很難理解。

34

[外星人綁架]

這或許是我最愛的作品也說不定呢。我原本就對宇宙或外星人的題材相當感興趣，所以當我浮現 UFO 把文字吸走的構想時，就確信這肯定會很有意思。一開始我先把 UFO 畫出來，然後再補上小說風格的文字。將文字轉動一下角度，看起來會更有被吸走的感覺，這是繪製時的重點所在。

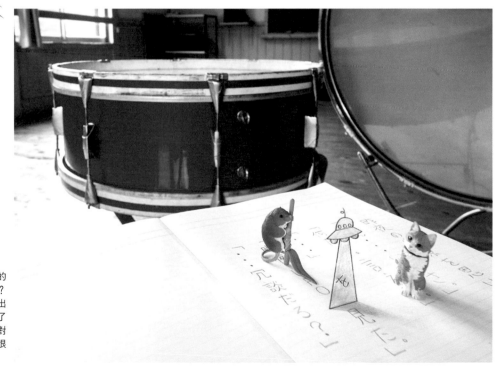

【回歸母艦】被吸走的文字會跑到哪裡去呢？答案就是，母艦。發出紅光的母艦馬上來到了現場。一旁的老鼠也對 UFO 感到恐懼，貓也很害怕呢。

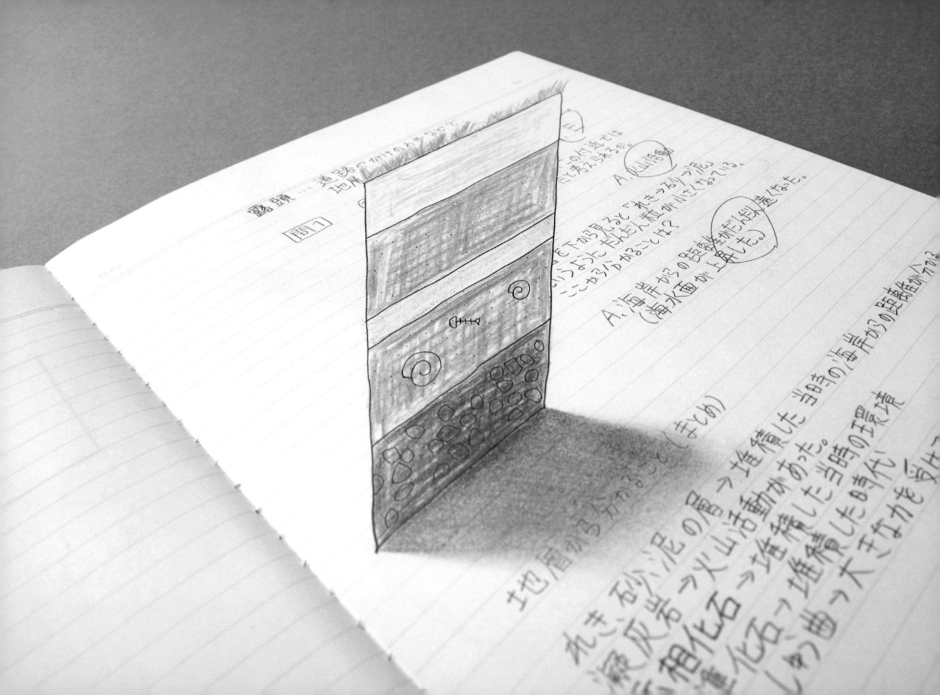

露頭…道路や
比

問1

A.火山活動

A.海岸からの距離が遠かった。
（海水面が上昇した。）

地層からわかること（まとめ）

地層
妨礙用功唸書了？

我喜歡地層。但是擋到東西了。
寫在地層後面的那些字，
完全看不見⋯⋯。

MOZU Trick Rakugaki
35

[地層]

從以前我就很喜歡以地層作為主題的事物。不論什麼東西都是一樣的，只要出現斷面我就很喜歡。對於住宅、地下鐵、電車之類的斷面等平常根本看不到的地方更是感興趣。也因為這樣，才讓斷面成為我絕對想做看看的題材。因為我到近期為止都還是學生身分，因此本作是將心中浮現的想法予以實踐的作品。

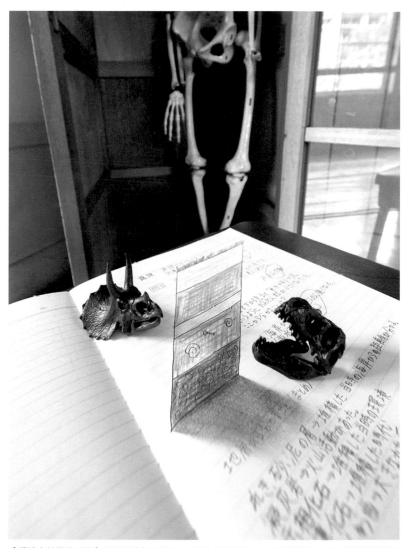

【想讓人挖掘的地層】和歷史重合的地層，是讓人想要挖掘一次看看的東西。從古代的遺跡到恐龍化石，裡頭充滿了各種浪漫的事物。也很推薦各位用來和礦物或寶石一起拍攝。

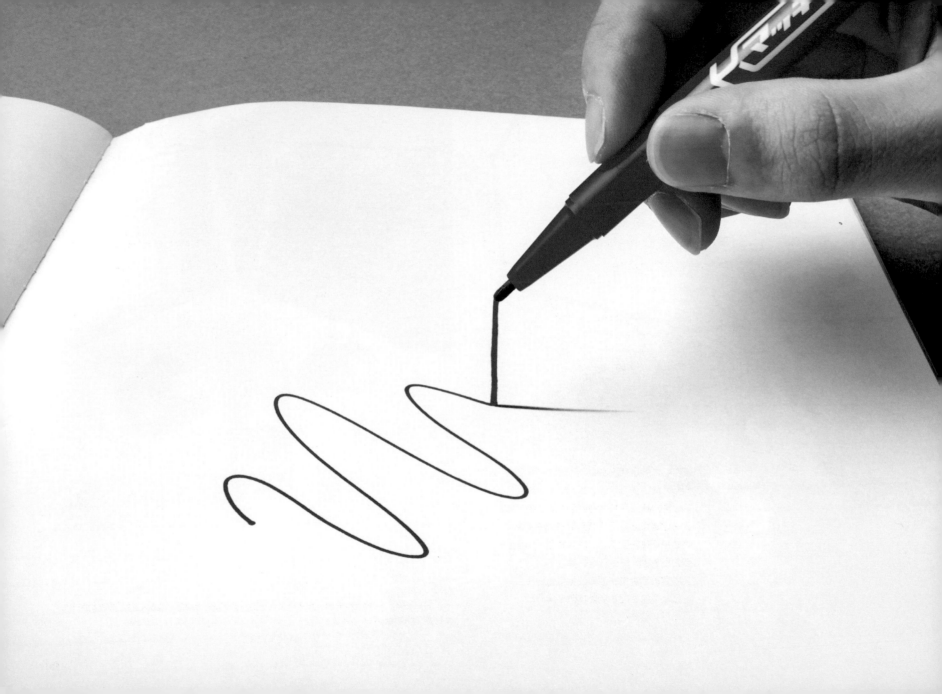

最新款!?

最新款的麥克筆，
只要有幹勁的話，
即使在空中也能自在地畫出線條

※ 實際上並不存在這種機能

MOZU Trick Rakugaki

36

[在空中描繪]

如果能在空中自由畫出線條的話，一定很開心。在這樣的想法之下誕生了這幅作品。用手機對著作品來觀察畫面，以像是跟紅色垂直線重疊那樣來配置筆的位置是秘訣所在。雖然很單純，但因為是曲線和直線的組合，所以意外地在作品中展現了動感。不只是攝影而已，也是一個參與其中就能獲得樂趣的創作。好想要這種麥克筆啊！

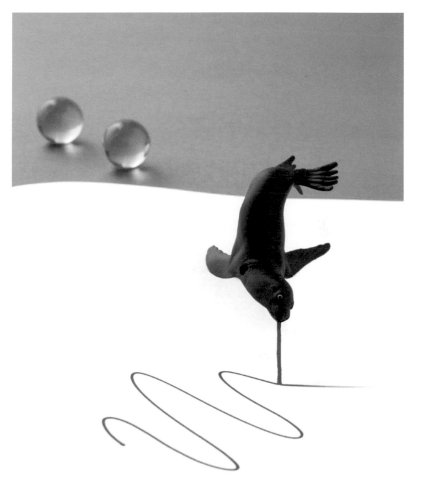

【海獅馬戲團】在伸向空中的紅色棒子上維持平衡、擺出姿勢的海獅。像是在說著「怎麼樣啊？」而往這邊拋來的眼神也很可愛。

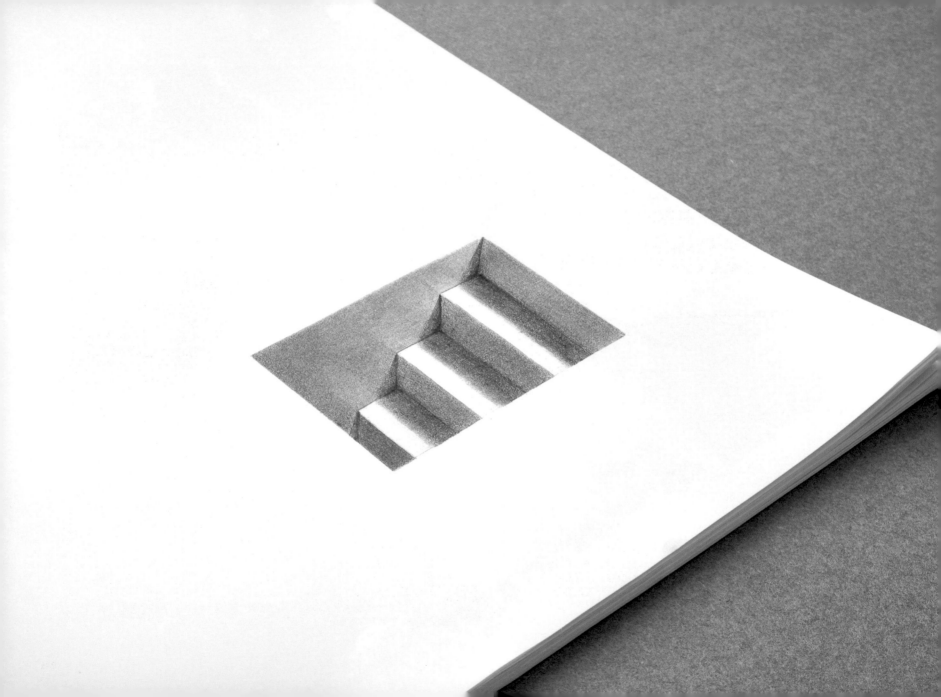

通往另一個世界的入口 就位在筆記本的角落

這個階梯通往到哪裡呢？
想要走下去看看、
但好像有點恐怖……。

不是只有往上方直立、飄浮類型的作品，我也想製作往下凹陷的錯覺藝術塗鴉，所以畫了這幅作品。繪製重點階梯側面的陰影。看起來淡淡、不厚重的描繪方式，可以呈現出臨場感。階梯上的半邊陰影狀態也細緻地描繪出來。

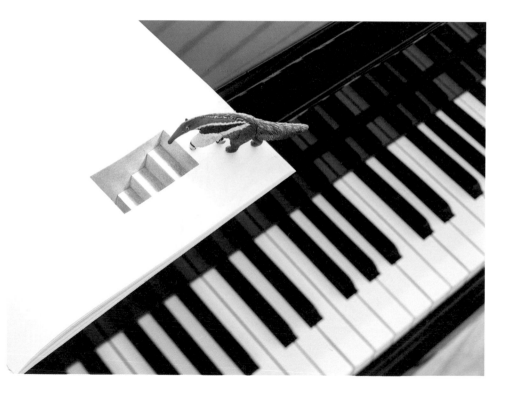

【下階梯的食蟻獸】和鋼琴的琴鍵混淆，往下張望、正準備走下階梯的食蟻獸。就像階梯與鍵盤一樣，把形體相似的東西相互搭配，光是這樣做就非常有趣。

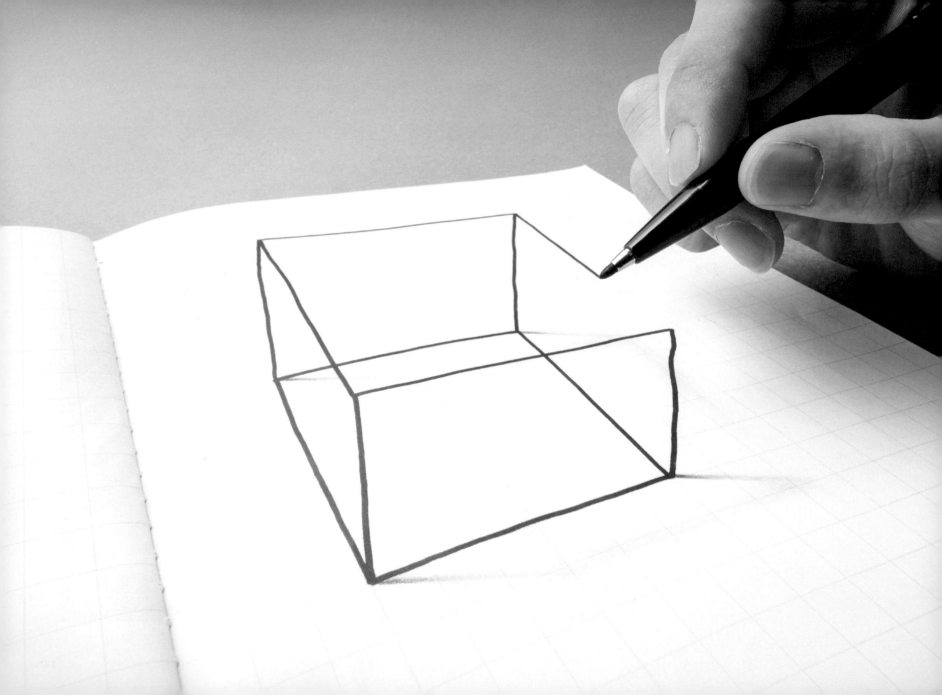

已經習慣在空中畫圖了！

只要掌握訣竅的話，
在空中畫畫什麼的
根本易如反掌！！

讓觀看者和攝影者共同參與而完成的系列。這是看起來像是用簽字筆在空中畫出圖形的創作。即使只是單純的線條組合，也有可能成為有趣的作品。我在實際作畫之前靈光一閃的階段時，就理解到這件事了。這個立方體就是在那股雀躍感之中一口氣畫下來的產物。

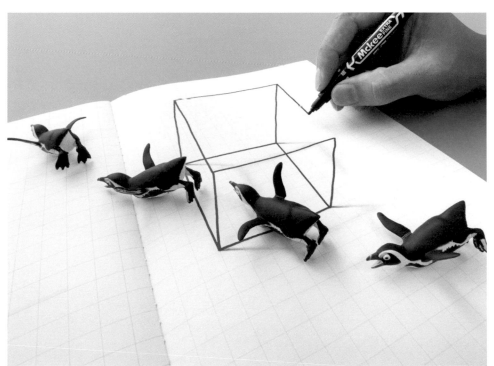

【超興奮的企鵝們】在沉入水中的立方體中穿梭遊憩的企鵝團體。

ひぎ!! VS!!

16÷(-8)　　-2

「累」数の積の表し方をマスターしよう。

(1) 次の式を指数で表しなさい。
(1) 3×3×3 ⇒ 3³　　　(2) 5×5×5×5 ⇒ 5⁴

$5×5$　　5を2回かけることを「5²」と
　　　　5の2乗と読む。

$5×5×5$　　5を3回かけることを「5³」と
　　　　　5の3乗と読む。

かける回数を表す数を指数という

ex1) $(-2)^4 = (-2)×(-2)×(-2)×(-2) = $
ex2) $-2^4 = -(2×2×2×2) = $

$(-3)^2 = (-3)×(-3) = +9$
$-3^2 = -3×3 = -9$

(1) $4^2 = 16$
(2) $3^3 = 27$
(3) $2^5 = 8×4 = 32$
$(-3)^3 = (-3)×(-3)×(-3) = -27$
$5^3 = (5×5×5) = 125$
$= -(1.5×1.5) = -2.25$

75
15
225
-8×9

$)×(-2)×3×3 = -72$
$(-4) = (-2)×(-2)×(-2) = -2$

是誰!?把我的筆記本挖了一個大洞啊!?

我在這 1 年間努力抄寫筆記的自豪筆記本,就在某一天被人挖出一個大洞。犯人肯定就在這間教室裡。

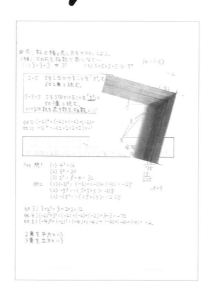

39

[被挖空的筆記本]

創意本身是在我中學時期發想出來的。因想知道把筆記本挖掉一塊會怎麼樣,我就真的把筆記本挖出一個洞來邊觀察邊畫圖。最上面那一頁和最底下那一頁的分行錯開,以及文字的濃淡度不同等處,是讓這個洞看起來更真實的訣竅。描繪紙張斷面部分的重疊狀態非常有趣,這也是我喜愛這幅作品的一個要點。

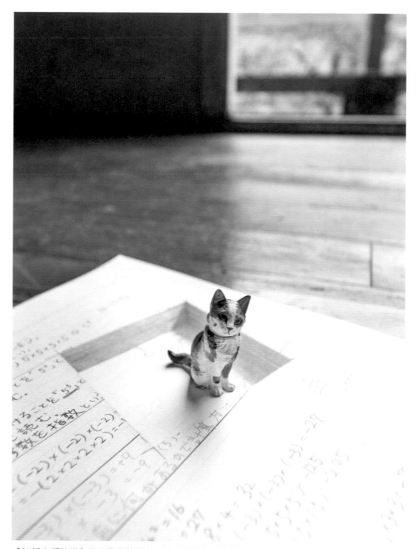

【沉靜安穩的貓】貓咪最喜歡狹窄的地方或是被圍起來的場所了。只不過,牠坐在那裡的話,說不定會讓人很難專心用功唸書。話說回來,因為已經被挖走一塊了,牠想坐那裡也是沒辦法的事。

被挖空的
筆記本

像是筆記本被挖掉一塊、看起來凹下一個洞的作品。並不只有「看起來像是在面前冒出來」的作品,我也想創作凹陷下去的類型。製作時間大約花了4個小時左右。我很滿意的是左邊深處的筆記本斷面。過程中我不斷重複著用軟橡皮把顏色擦淡、再加畫的動作,表現出「紙張重疊的狀態」。

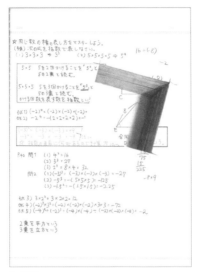

▶ P.88

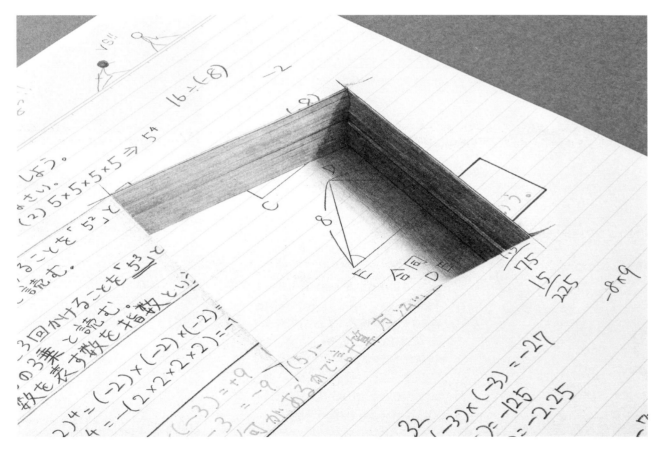

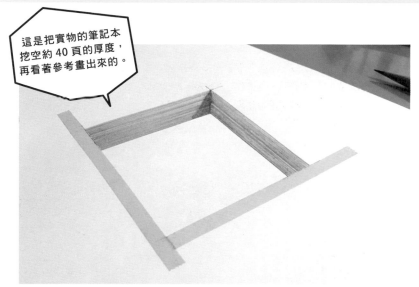

這是把實物的筆記本挖空約 40 頁的厚度，再看著參考畫出來的。

01 不想超過範圍的地方就貼上紙膠帶來進行作業。另外，如果能夠準備參考用的實物筆記本的話，就能夠用來呈現想描繪的狀況，一邊觀察一邊繪製。

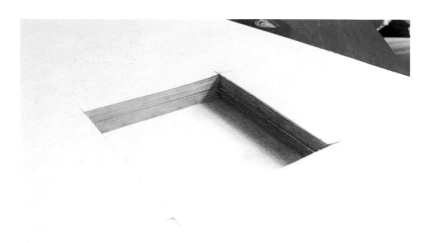

02 進行到一定階段，不需要紙膠帶的時候就可以移除。看到精準清晰的分界線真的讓人心情爽快。一邊享受其中的樂趣，一邊繼續畫圖吧。

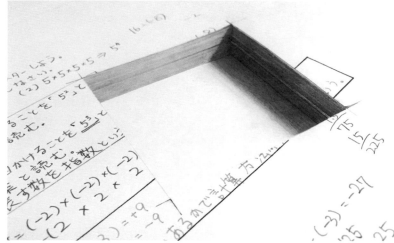

03 思考著「該怎麼擺放文字，才能讓這個洞的凹陷看起來更真實」來進行文字的配置。這個部分沒有正確答案，請依照自己的直覺或是參考其他人的意見吧。

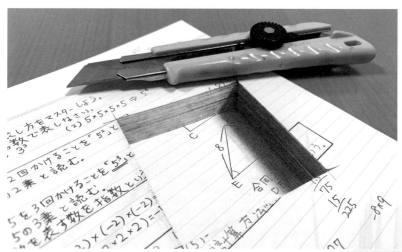

04 在挖空底部的部分加上文字，就完成了。要拍攝照片的時候，在洞的附近擺上一把美工刀，就能強化「真的被挖空了」的感覺，提升作品樂趣。

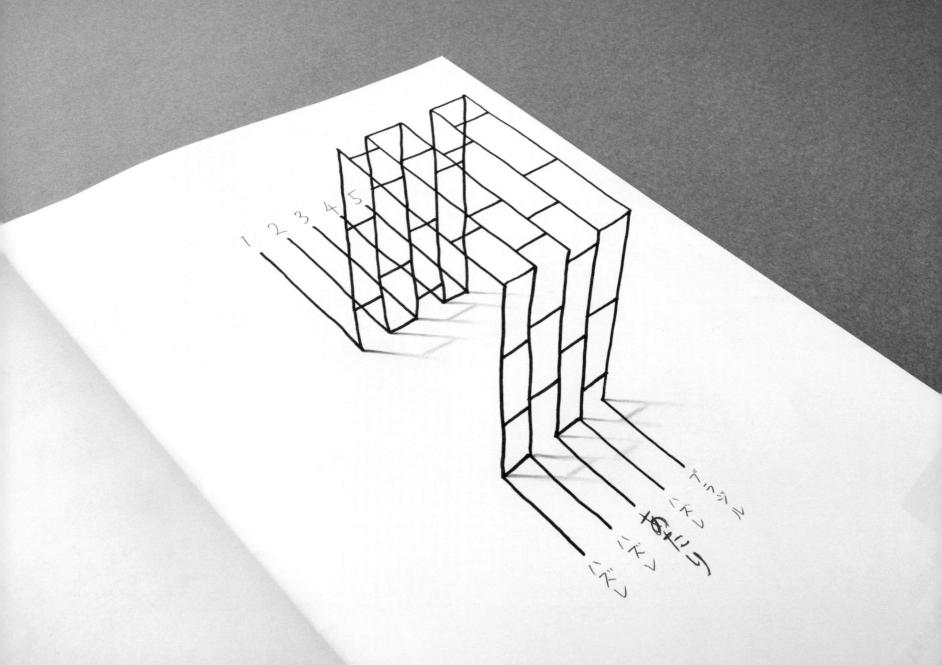

1 2 3 4 5

完成！最新型的
爬梯子抽籤！

只不過，有問題的地方是，
即使像這樣立體化之後，
抽籤結果也完全不會有任何改變的。

MOZU Trick Rakugaki

40

[爬 梯 子 抽 籤]

從 筆記本中飛竄而出的爬梯子抽籤。
我從以前就覺得「爬梯子抽籤真帥
氣呢！！」，所以相當愉快地完成了這幅
作品。因為很用心地描繪了陰影的部分，
所以我很滿意。請各位在和朋友玩梯子抽
籤時一定要試看看這個點子。雖然用眼睛
確認路徑或許不太容易，但我認為肯定能
炒熱聚會的氣氛的。

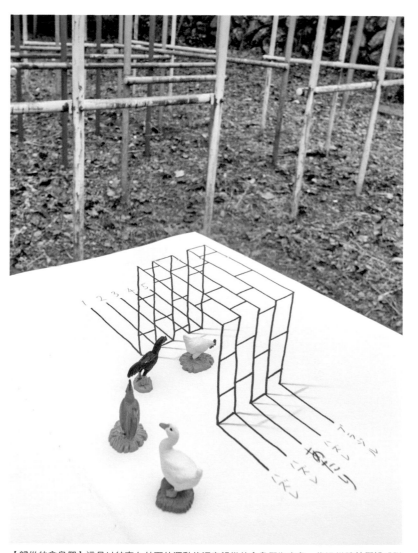

【歸巢的禽鳥們】這是以結束在外面的運動後返家歸巢的禽鳥們為意象。像這樣讓牠們排成隊
伍，就更能夠顯現出穿過大門的氣氛。把形狀相似的爬梯遊樂器具當作背景也是拍攝的重點。

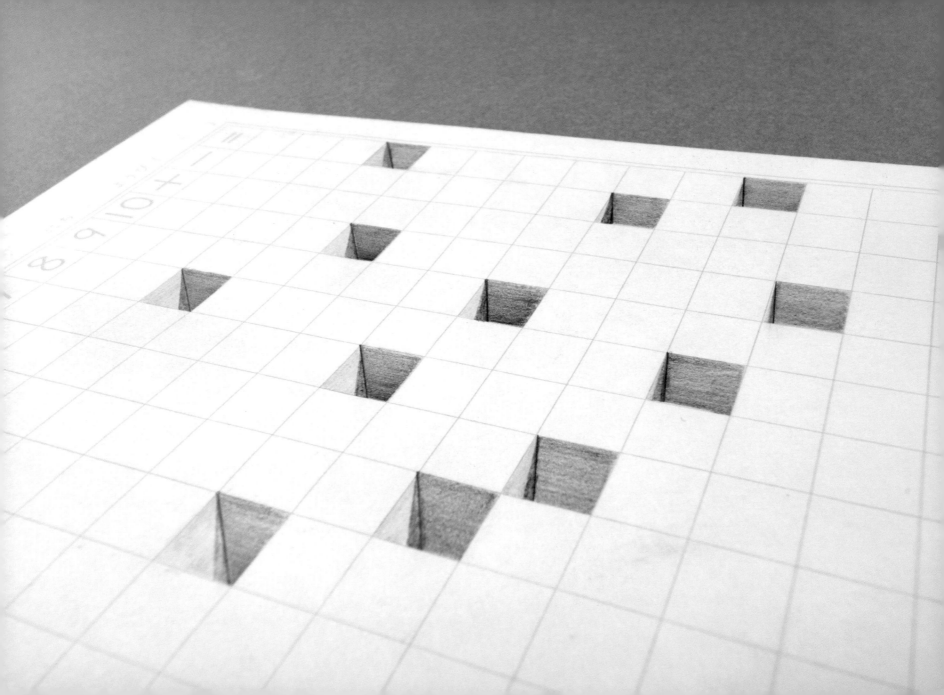

是誰啊！在筆記本上挖出地洞陷阱！

首先請大家把眼睛閉起來。
然後，也保持心平氣和，
是誰做的，請把手舉起來。
我絕對不會說出是誰做的。

MOZU Trick Rakugaki

41

[挖洞陷阱]

想著小學時代使用的格子筆記本，能不能用來畫些什麼呢？靈機一動，「如果讓很多地方凹下去肯定很有意思」，所以畫了這幅作品。不管太多或太少都會產生不協調感，因此安排適當數量的洞就是重點。因應位置不同來改變洞內陰影的畫法，會顯得更加有真實感。

【興致勃勃的兩隻動物】
這凹下去的四角形底部到底掉了什麼呢？海獅和蠑蜥興趣盎然地觀察著。因為洞實在太多了，要全部看過一輪，也非常勞心費力呢。

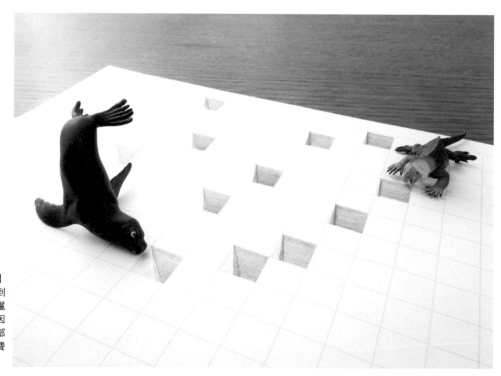

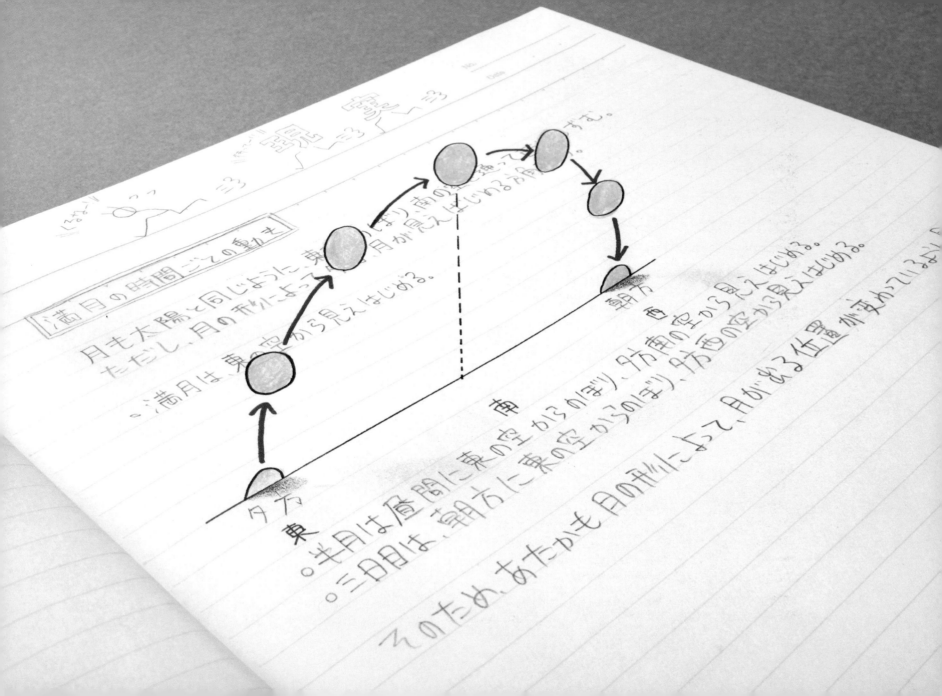

満月の時間ごとの動き

月も太陽と同じように、東からのぼり、南の空を通って西へしずむ。
ただし、月の形によって、月が見えはじめる時間が変わる。

・満月は、東の空から見えはじめる。

東　夕方　南　西　朝方

・半月は昼間に東の空からのぼり、夕方東の空から見えはじめる。
・三日月は、朝方に東の空からのぼり、夕方西の空から見えはじめる。

そのため、あたかも月のボールによって、月がのぼる位置が変わっているかのように

沒錯沒錯

月亮是從東邊走向西……咦？

浮現出來了！？（第2次）

將單純表示月亮運動的說明，
像這樣用 3D 形式來表現的話，
頓時就讓人大感興趣。
真是不可思議啊。（第2次）

MOZU Trick Rakugaki

42

[月亮的移動]

觀察太陽移動的作品續篇。因為畫了太陽，所以也想創作看看月亮的版本。心中浮現了許多類似的想法，而進一步製作描繪出動態的作品，是能感受到樂趣的。中央部分往下方延伸的虛線，雖然很細微，但每段虛線的長度其實是有變化的。在這種細節有所講究，能夠顯著地提升完成度。

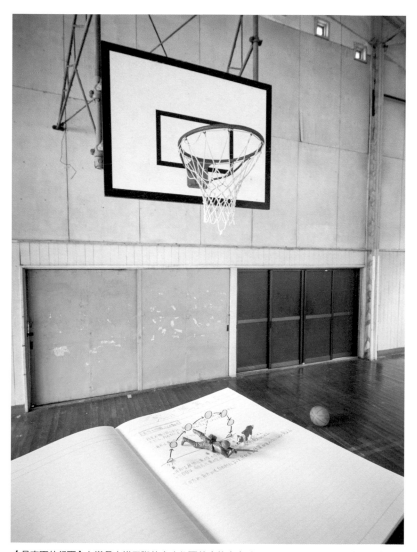

【月夜下的行軍】在滿月高掛天際的夜晚行軍的小綠人士兵。正在匍匐前進時，感受到左邊似乎有什麼東西接近了。定晴一看，原來是隻用溫柔眼神問著「你在散步嗎？」的小狗。

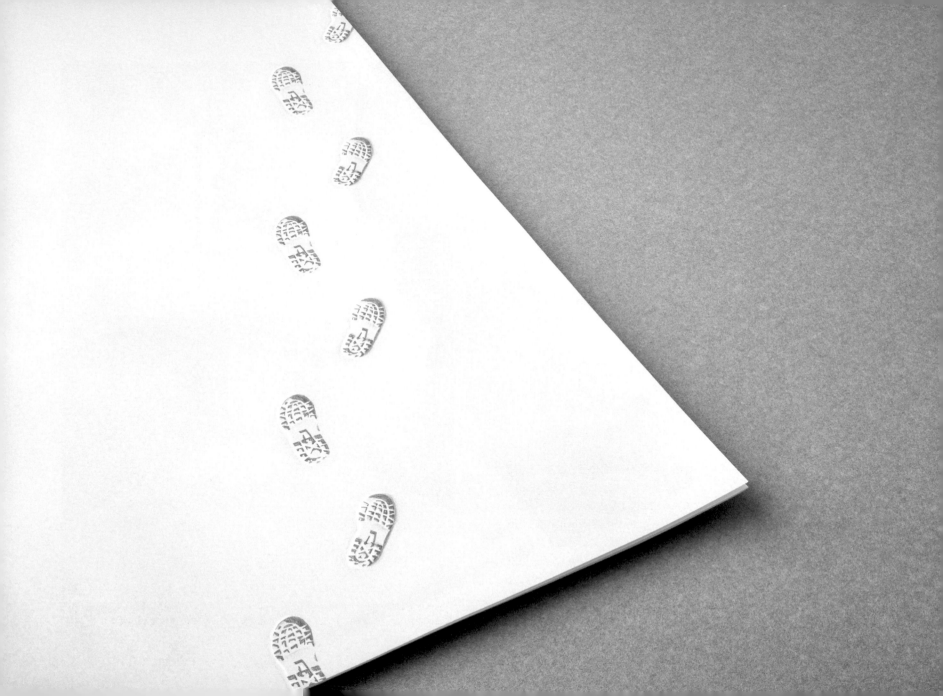

啪擦～ 啪嚓～
啪嚓～ 啪嚓～

穩穩地踏上降在筆記本上的大雪，
在還沒有任何人走過的雪地上前進。

43

[足跡]

2018 年的 2 月左右，東京降下了一場大雪。那時我就想到，如果畫看看在雪地上留下足跡的作品肯定會很有意思。鞋子底部凹凸不平的部分，要一個一個細心繪製，是光想到就很疲累，需要投入耐性的工作。此外，或許各位很難看出來，但為了顯現出足跡最明亮的部分，因此我選用了稍微偏灰色的筆記本紙張

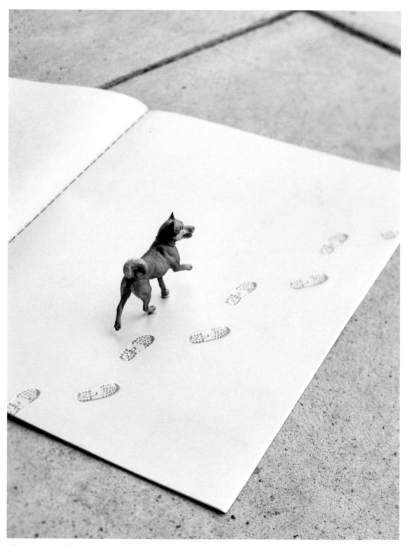

【和主人一起散步】因下雪感到喜悅的散步小狗。一邊看著走在前方的主人，一邊從後面追趕著。拍攝時把筆記本放在水泥材質的建物上，就能讓人聯想到沒有屋簷遮蔽的積雪中庭。

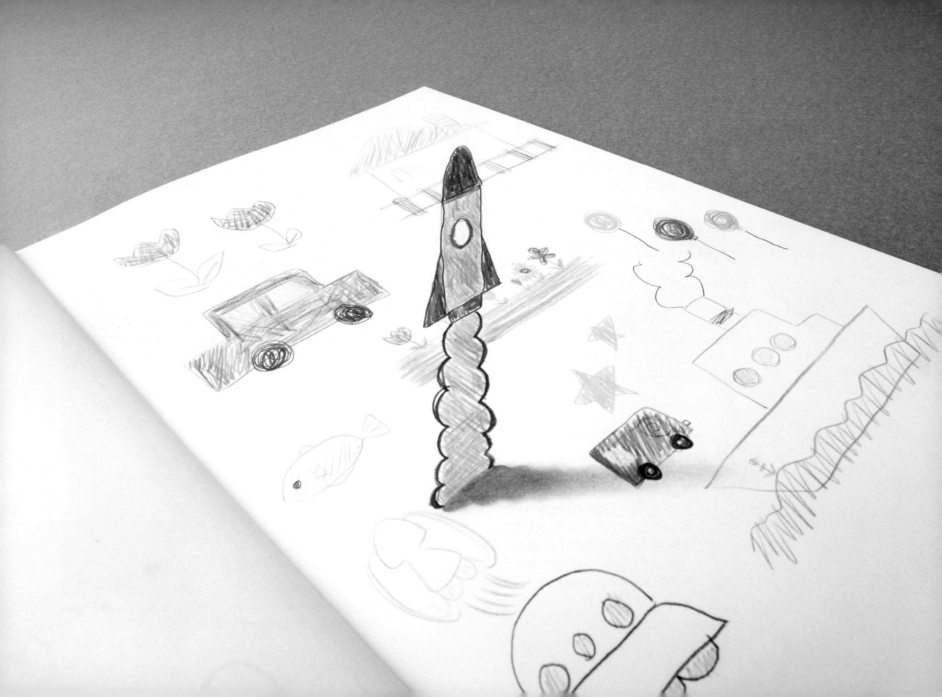

要飛往哪裡去呢!?

只是畫出火箭，
突然就冒出煙，
往上空飛去了。
目的地是哪裡呢？

44

[火箭塗鴉]

夜晚在街上散步的時候，我經過幼稚園時看到了小朋友們的畫作。從中感受到悠然自在的力量，所以想把這種感覺融入作品，而催生這幅創作。表現出自己畫下的塗鴉之一直接動了起來、接著就飛上天的浪漫感。此外，因為圖畫的部分不必連細節都很講究，所以我也畫得很悠閒。

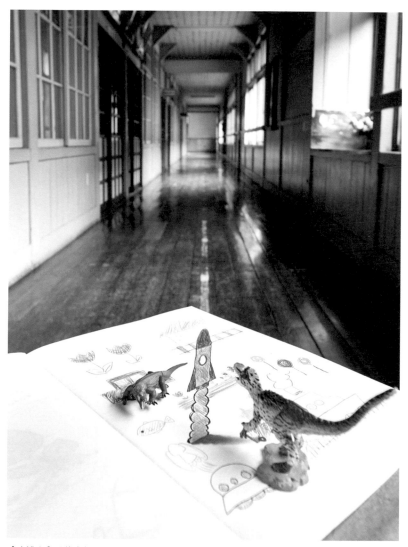

【大逃亡】恐龍來襲了，九死一生的大逃亡。因為作品是在學校的走廊拍攝，可以帶給人飛航跑道的印象。上方預留的空間寬廣，也讓人能想像火箭的飛行目的地。

101

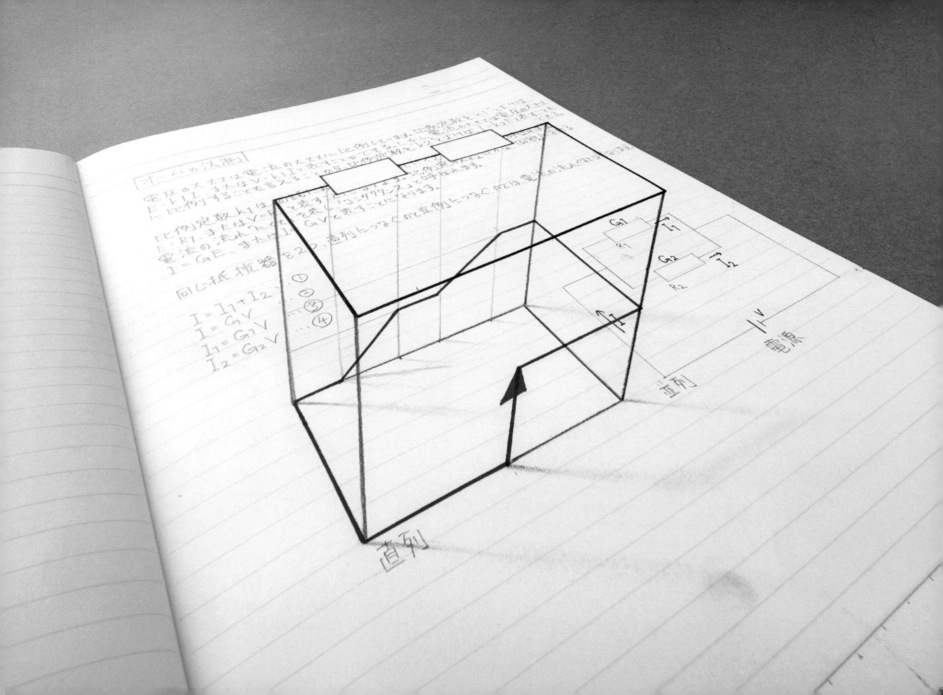

オームの法則

電圧の大きさは電流の大きさに比例します。比例定数をk[1]とすると
E＝k[1]I、またはV＝k[1]Iと表すことができる。しかし電流の大きさは電圧の大きさ
に比例することを表すと、正比例定数をk[2]として、I＝k[2]Eと...

[比例]定数k[1]はRと表す。またV＝RIと表す。
E＝RI、またはV＝RIを表す。Gをコンダクタンスとして表す。
電流の流れ...をI＝GV で表すと比例につなぐのと直列につなぐのも...
I＝GE、またはI＝GV と表す。

同じ抵抗器を2つ、直列につなぐ、並列につなぐ。

I＝I[1]+I[2] …①
I＝GV …③
I[1]＝G[1]V …④
I[2]＝G[2]V

G[1] R[1] I[1]
G[2] R[2] I[2]
I
並列
電源
V

直列

看起來是稍微
有點難的問題呢。

即便努力地思考，
還是會有無論如何都無法理解的問題。
在這種時候，坦率地說出自己不知道，
我認為絕不是一件羞恥的事。

MOZU Trick Rakugaki

45

[歐姆定律]

電流的流動圖像化之後的作品。作為
主體的立方體，其醒目的輪廓黑線
自不用說，其他像內側象徵電池的四角
形、縱向的細線、在立方體的四個面自由
移動的紅線以及箭頭，這是將各式各樣類
型的線條與面同時涵蓋進來、強調其不可
思議立體感的圖畫。是一幅以想要挑戰更
複雜的創作為契機而誕生的作品。

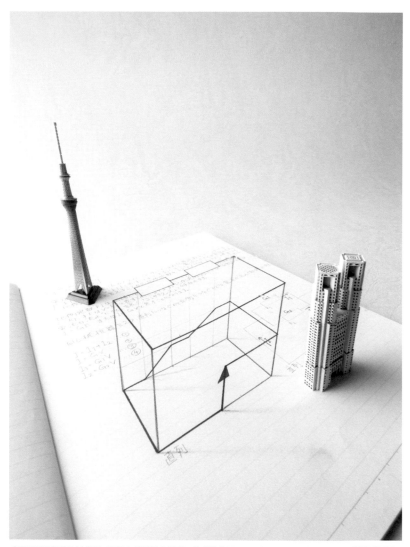

【摩天樓】東京的縮小圖。這個立方體是象徵哪一棟建築物並不得而知，但紅色線條是在比擬樓梯或電梯。

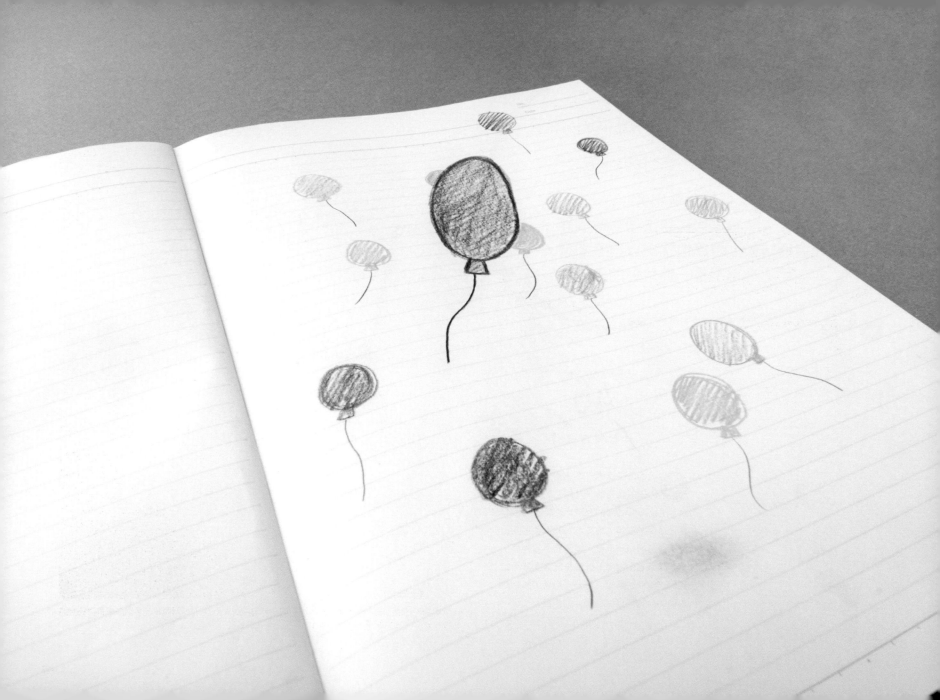

啊！好漂亮的氣球。
請給我一個吧！

就算對著筆記本這麼說之後，
也不會真的變出氣球來吧……。
嗯嗯？有一個氣球冒出來了，
感覺就像是輕飄飄地飛起來了？

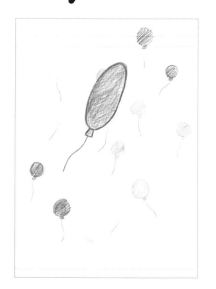

MOZU Trick Rakugaki
46

[好多好多氣球]

在許多相同的概念之中，想從中選擇一個不同的動態來呈現而製作的作品。只將想要飄浮的那個氣球畫上較深且較清晰的輪廓，增加視覺上的立體感。另外，和其他作品一樣，在飄起來的氣球後方描繪出稍微重疊的氣球是很重要的。

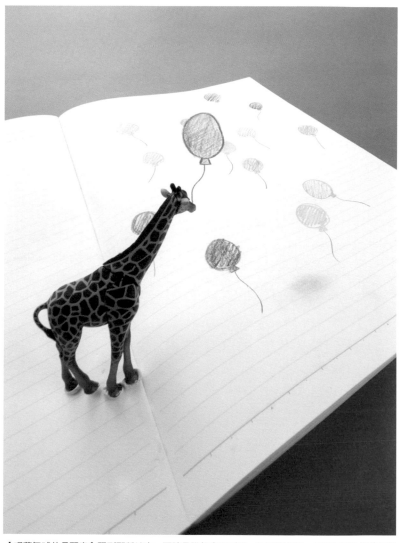

【叼著氣球的長頸鹿】飄到那種地方，不論是誰都拿不到了。在這種時候，長頸鹿就是你的好朋友。抱持這種想像創作出的一幅作品。

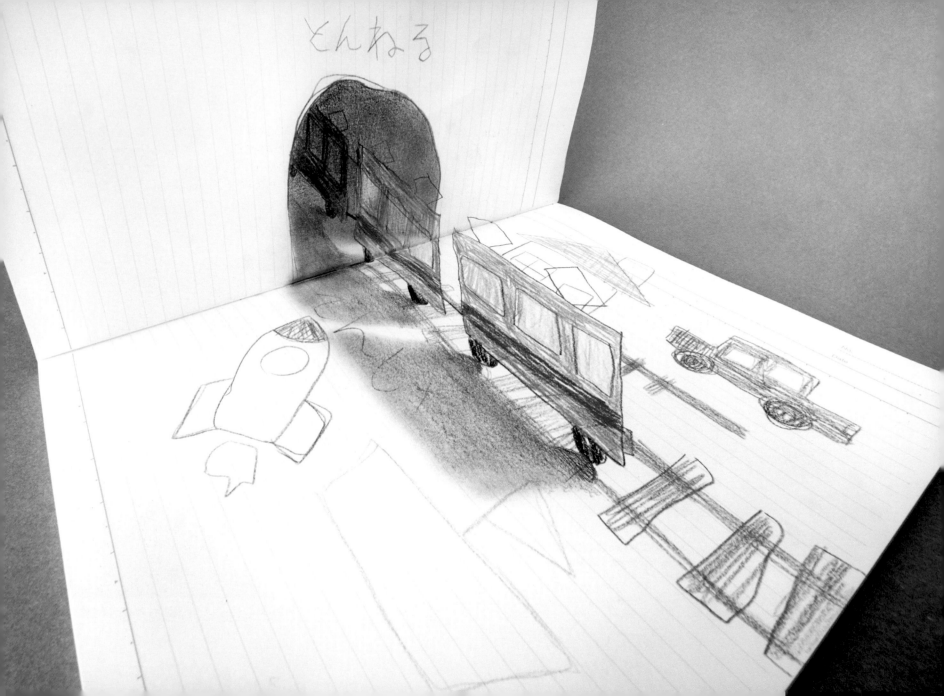

卡搭～控通
卡搭～控通

鐵軌會繼續延伸喔～♪
延伸到筆記本的另一端～♪
從筆記本中跑出來的電車塗鴉。
上面到底有誰坐著呢？

MOZU Trick Rakugaki
47
[電車塗鴉]

首 次利用筆記本的左右兩頁來創作的作品。要將左頁拉起來、垂直90 度來鑑賞。因為覺得讓小朋友的塗鴉跑出來會很有意思，才出現了這個構想。這裡的隧道和電車，也是我第一次嘗試同時畫出凹陷視覺感以及立體視覺感的東西，因此也是幅在繪畫的過程中讓我感受到新鮮感的作品。

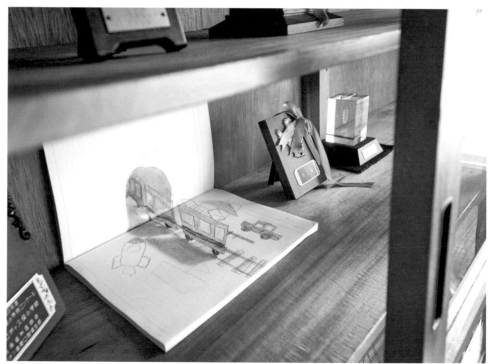

【從架子壁面跑出來的電車】只要是有牆壁支撐的地方，就能拍出電車從裡面竄出來的有趣畫面。這幅作品是運用學校裡擺放獎盃、獎牌的架子來進行拍攝的。

START →

← GOAL

COPiC DRAWING PEN
COPIC PROOF

真驚人……

這幅作品，
竟然是用「一筆畫」創作的。
好！就從起點開始來描看看吧……。
請一定要挑戰看看喔！

MOZU Trick Rakugaki

48

[一筆畫／GIRAFFE]

從角一直畫到尾巴，途中是一次都沒有中斷、也沒有相互交叉，用一筆畫完成的。製作時間約一小時。對一般人而言或許是很辛苦的時間，但是對我而言卻是很幸福的時光。向這樣的複雜一筆畫作品，我在小學 3 年級時就已經畫過好幾次了。就我個人來說，與其說是創作一筆畫，還更像是抄寫佛經那樣的感覺。

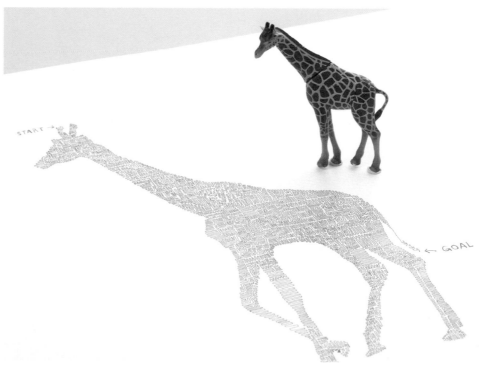

【親子長頸鹿】在熱帶草原上悠然自在前進的親子長頸鹿。在大隻長頸鹿的全身，刻劃有長年歲月所累積下來的經驗。

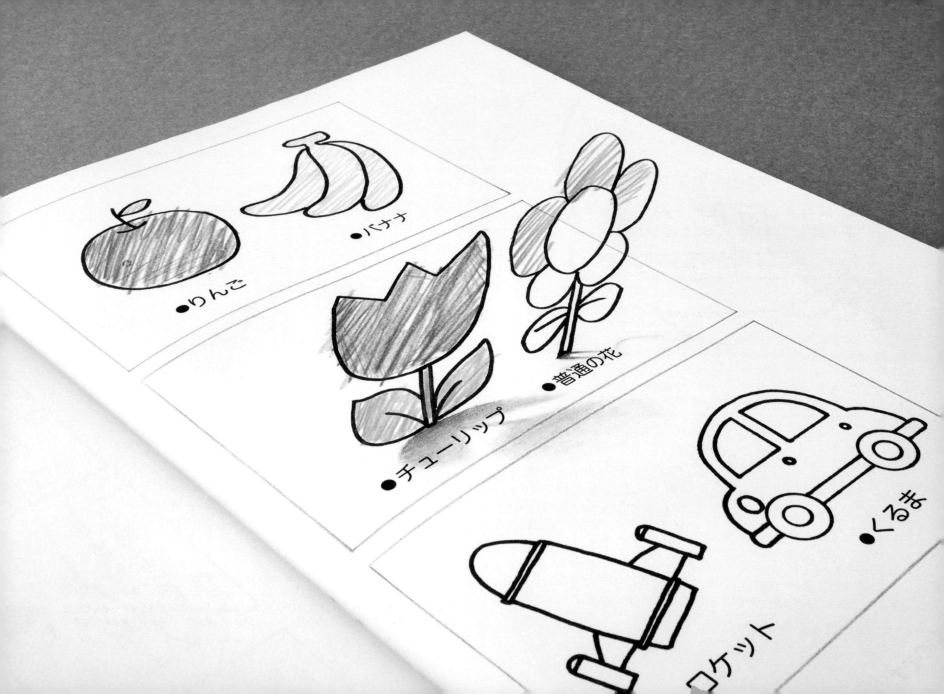

●りんご

●バナナ

●チューリップ

●普通の花

●くるま

ロケット

上色到一半的著色畫，
一夜過去，沐浴在晨光之下後，
似乎發生了一些影響力。
真沒辦法，畢竟是植物嘛。
所以才會
往上生長！

MOZU Trick Rakugaki
49

[立 體 著 色 畫]

平常多半是以學校的教材為主題，因為也想將幼稚園或小學低年級小朋友的圖畫變成錯覺藝術塗鴉，才有了這次的構想。畫下這幅作品的我，相信著色畫這樣的概念一定很有趣。其中有一條藍色的框線貫穿鬱金香隔壁的普通花，其實這是為了展現立體感的重要關鍵點。

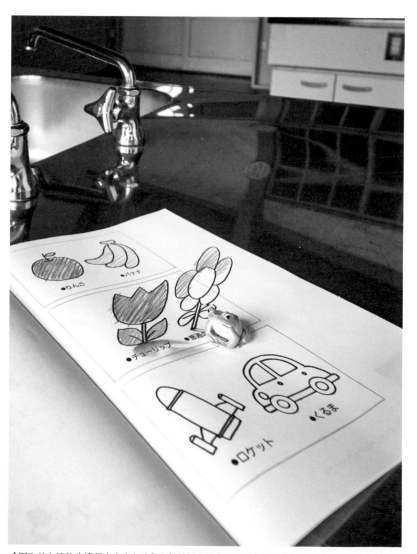

【因為待在植物旁邊很令人安心嘛】在學校料理教室的桌子上，被水氣所吸引，有一隻青蛙因此跑過來了。沒有察覺周圍並沒有自然界的東西，也沒發現旁邊的花只是著色畫，還依很在旁邊。

立體著色畫

這是被女性朋友拜託「畫些可愛的東西」而產生的創作。自己已經將近 15 年左右沒碰過著色畫了，所以畫著畫著，內心也不禁懷念了起來。在創作作品時，比起什麼都重要的，就是抱持愉悅的心情來全力投入，我認為這是提升作品完成度的首要訣竅。

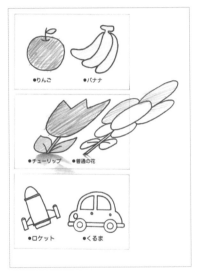

●りんご　●バナナ
●チューリップ　●普通の花
●ロケット　●くるま

▶ P.110

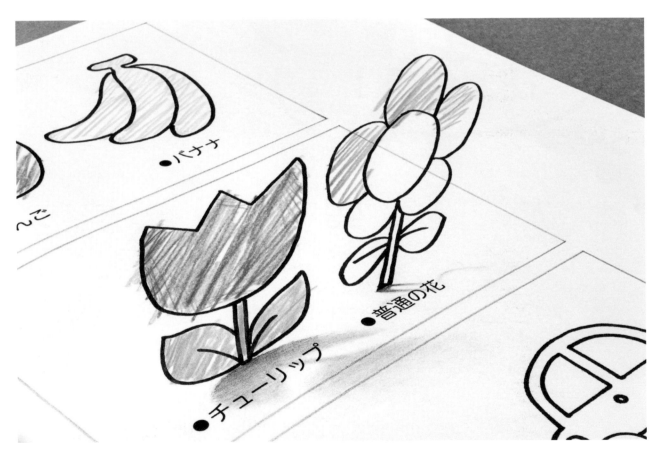

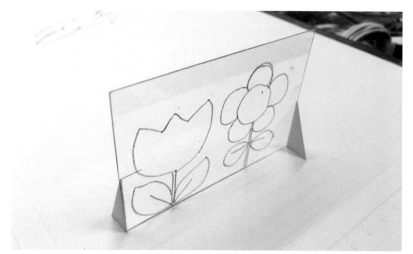

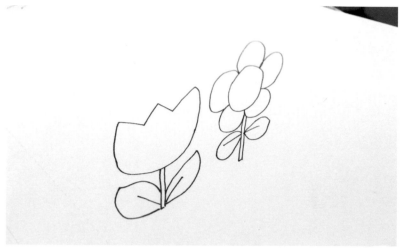

01 這邊也和繪製『太陽的移動』時的基本工作一樣。在透明塑膠板上畫出想要立體呈現的圖，再固定板子。

02 先用鉛筆畫在紙上，再用原子筆等將輪廓描得更清楚。

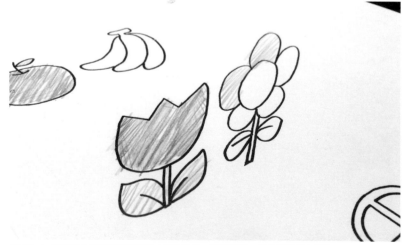

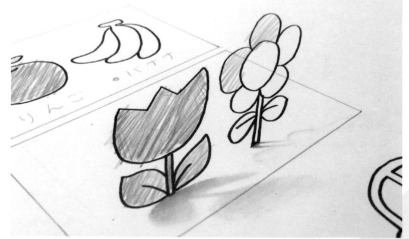

03 用實際會用來畫著色畫的文具來上色。這個階段，我使用的是色鉛筆。

04 畫上陰影和藍色框線來收尾，就大功告成！上色的時候，為了呈現出小朋友圖畫的真實感，所以刻意隨興地畫上顏色，讓人情緒為之雀躍。

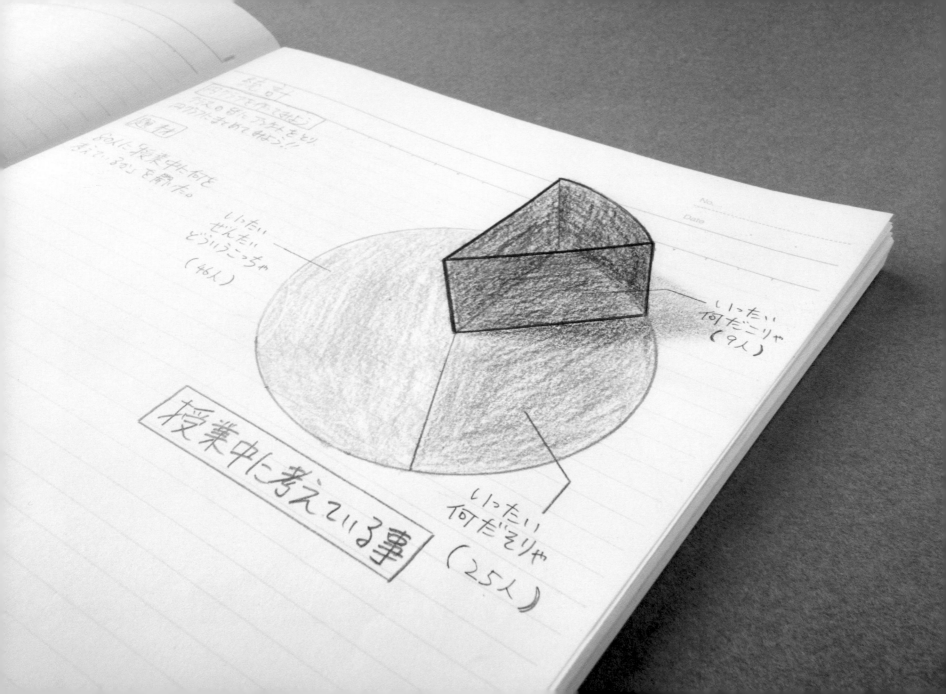

統計

[何かのデータをとり
□□□□□□まとめてみよう！！]

[質問]

友人に授業中に何を
考えているのを聞いた。

いったい
ぜんだい
どうりこっちゃ
（46人）

いったい
何だニリャ
（9人）

いったい
何だそりゃ
（25人）

授業中に考えている事

這個圓餅圖
是什麼呀⋯⋯

調查上課時都在想什麼？

什麼⋯⋯都沒有想⋯⋯

嗎⋯⋯？

比起圓餅圖的立體感，我更希望各位能夠注意到這幅作品的調查內容。這裡把中學生在上課的時候所想的事情彙整出來。實際上，這是我回想起中學時期很流行畫有趣的圓餅圖，才有此創作。像這樣把一部分立體化，再把其他地方分色區分出高低差，可能性就是無限大！？

【紅色的蛋糕】生長在南國的爬蟲類，對這塊會聯想到水果的紅色蛋糕很感興趣。看起來這兩隻⋯⋯不像是會和樂地分享呢。推薦各位試著將和直方圖不同的圖形立體化來玩看看。

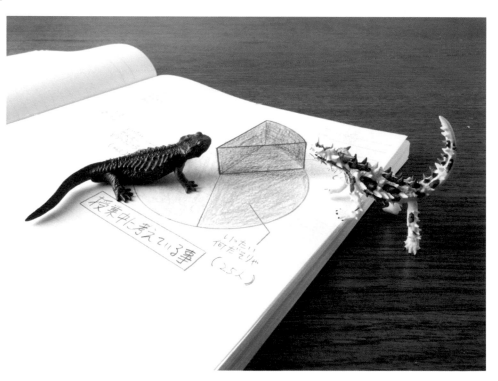

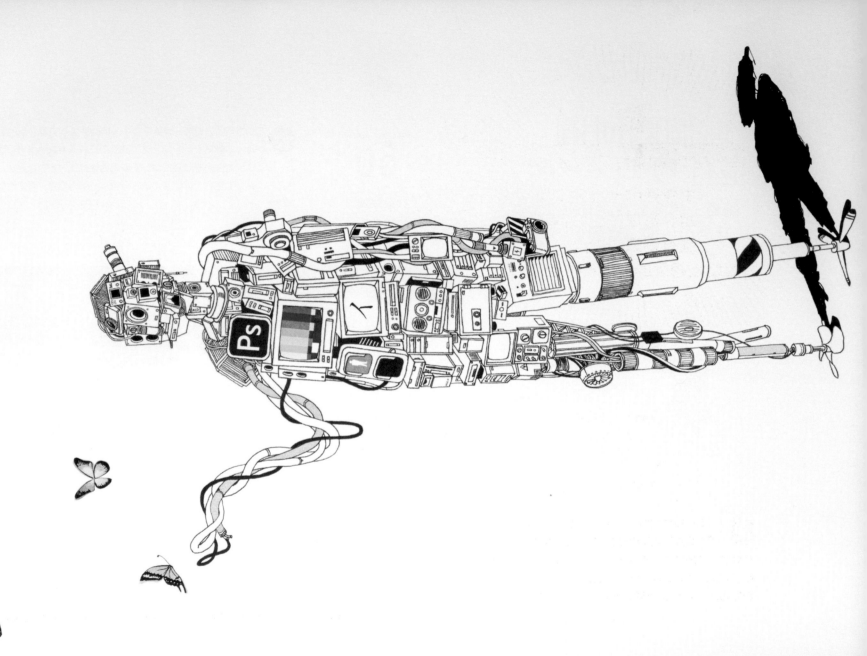

你，
要不要交個朋友啊

由無數的產業廢棄物
組合形成的生命體。
還有蝴蝶向它飛來。
彼此是相反的類型卻互相吸引。

MOZU Trick Rakugaki
51

[無 機 物 生 命 體]

總之就是一股想要畫細緻圖畫的衝動，加上題材很適合復古家電這層背景而創作的細密畫。從胸部部分的映像管電視開始，我在網路上尋找一個又一個想畫的家電題材來補上。藉著清楚地畫出本體的影子，就能再現1個人佇立於廣大空間的情景，同時也能顯現出畫面的寬廣度。

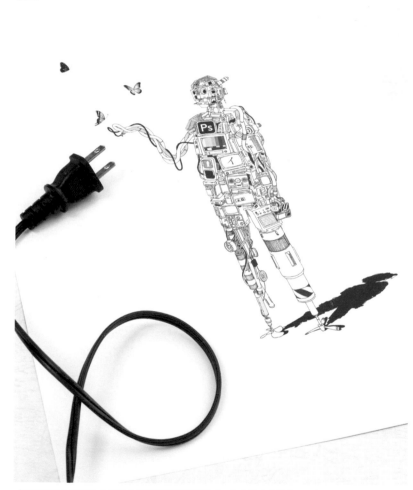

【新的零件】這個生命體是由產業廢棄物聚集而成。依序巨大化的它，現在在想些什麼呢？

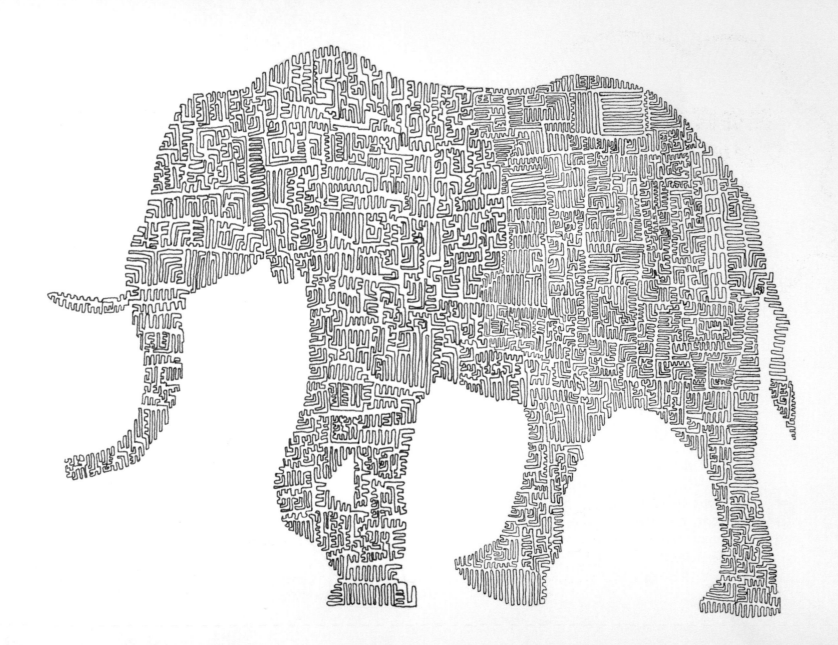

要從哪裡開始，
又要如何結束呢？
借用大象的形體、
毫無中斷的一條線。
也就是所謂的一筆畫。

從鼻子前端一直到大大的耳朵、尾巴的尖端等都是一筆完成的細密畫。和先前的長頸鹿是屬於同一個系列。隨機畫下的一筆畫軌跡，是以連自己都無法想像的動態去進行，這一點我很喜歡。關於繪製的順序，只有輪廓部分是先用鉛筆大致畫出，接著用一筆畫完成整體。

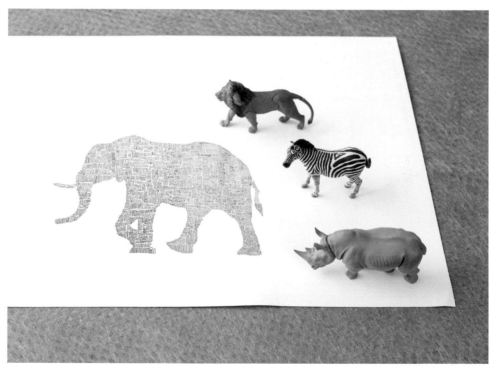

【熱帶草原大移動】雨季結束，乾旱季節來臨。不管是肉食動物還是草食動物，大家都為了尋求水源而移動。據說大象能記得分散在廣大土地上的水源地。

咦咦？
到底要從哪裡剪呢？

剛開始剪當然沒問題，
但途中裁切線
竟然朝空中 FLY HIGH 了。
嗯，空氣這種東西沒辦法剪吧。

53

[裁切線]

就算是平時理所當然的事物，只要加入一點小巧思，就能變成非常有趣的作品。至於選擇的主題，要選擇不管是誰都曾經見過的東西，這是最重要的。能做到這一點的話，作品可以說是已經完成 8 成了。將身邊的事物以這種視點重新檢視，會是很快樂的一件事。

【朝空中高高地揚起】彷彿像是未來的跑道一樣，朝空中延伸的裁切線。只不過，用實際的剪刀是無法找到地方下刀的，變成在剪空氣了啊。

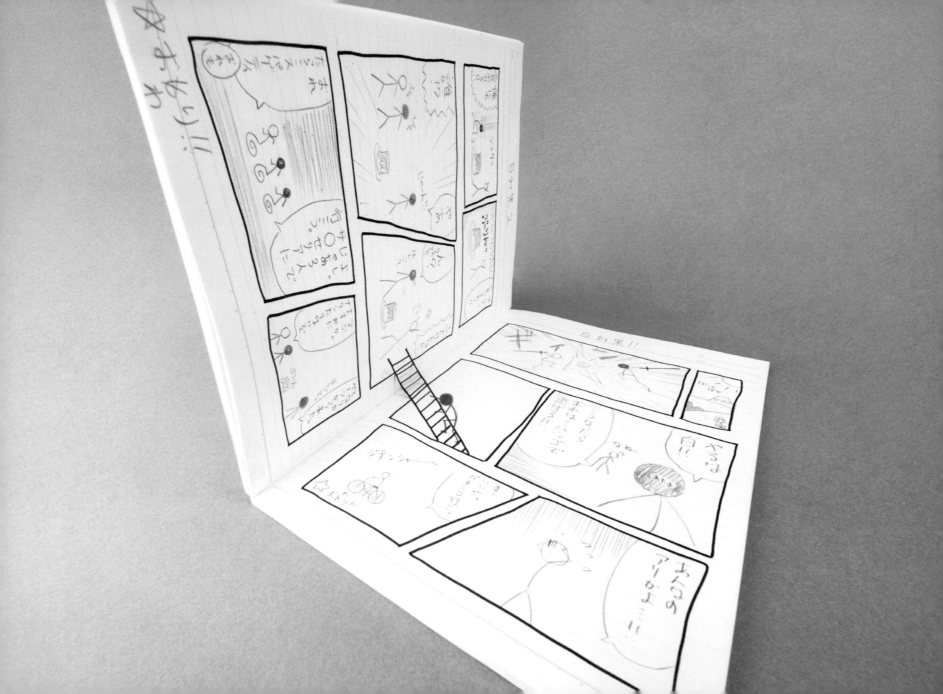

規則這種東西
是用來打破的，
梯子這種東西
是用來攀爬的。

畫在筆記本上的漫畫。
第一眼看起來很普通，仔～細一看就覺得
奇怪。火柴人正使用梯子移動？

54

[從右頁脫逃！]

漫 畫是 2 次元的。能不能捨棄這種常識呢？這就是我創作這幅
作品的契機。雖然只是內容很無趣的漫畫，但只要在中途放
上一副梯子，就能變成大大提升人們興致的作品。各位要不要也試
著在至今享受的事物之中，加入完全截然不同的要素，並發揮想像
力看看呢？

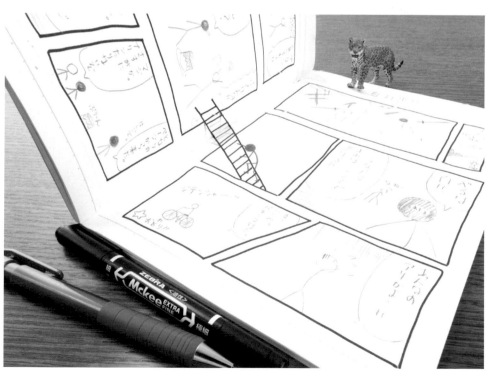

【發現火柴人的獵豹】
利用梯子從漫畫的故事
中跑出來的火柴人。現
在要逃跑的理由好像又
多了一個喔。

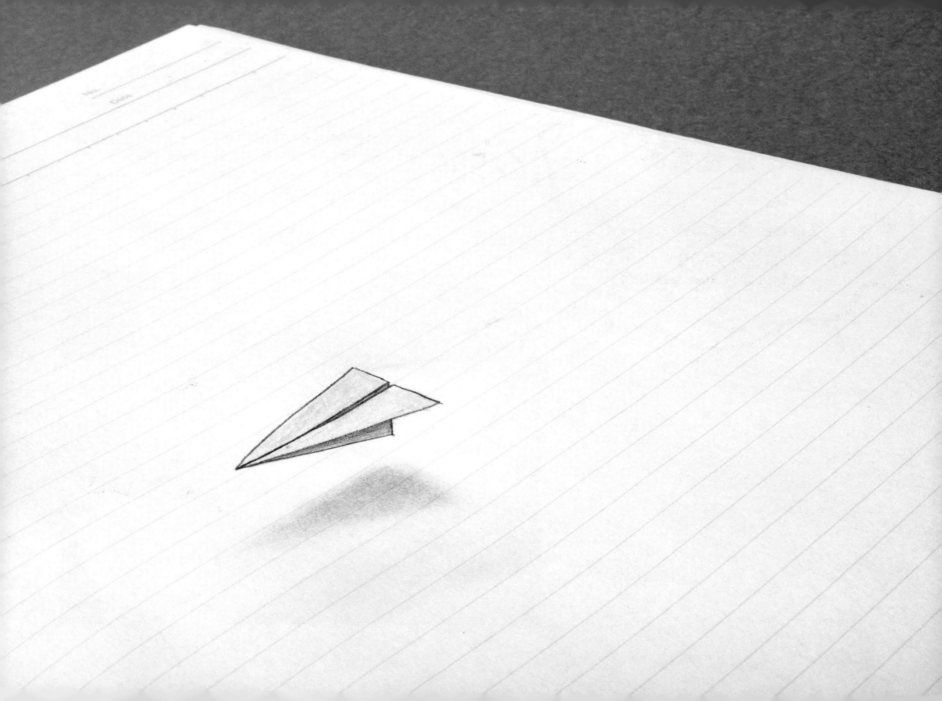

飛機不管到哪
都能輕〜飄飄地
繼續飛行。

憑空想像的話，就算絕對不能飛的東西
也能飛得起來。
必要的就是，想像力而已！

MOZU Trick Rakugaki
55
[紙飛機]

錯 覺藝術塗鴉並不單純只是 3D 的藝術呈現。不只是要讓人看起來像是真的，要讓自己意識到能在其中加入一點玩心或是驚奇的要素來製作。為了讓觀賞者樂在其中的想像力，以及將其轉化成形體的創意點子，才是錯覺藝術塗鴉的精髓。

【追著飛機的小狗】從 2 樓的窗邊位子望出去就是校園。要玩紙飛機的話，這可是絕佳的場所。發現一隻小狗了。咦？小狗也跑到筆記本上來了？想像力真是源源不斷。

MOZU 流 錯覺藝術塗鴉的
玩賞技法

錯覺藝術塗鴉不只是能拿來攝影，藉由擺上模型或其他物品，以及規劃拍攝場地等方法，就能打造出有趣的作品。
請大家務必要嘗試各式各樣的聯想，享受創作的樂趣。

長 13.0 cm

高 5.0 cm

寬 6.5 cm

用手機
來拍攝吧

錯覺藝術塗鴉基於其繪畫的構造，能夠正確拍出作品特質的攝影點只有一個。至於那個點在哪裡，根據作品不同也有所差異，因此大家必須要從各種不同的高度、距離、角度來拍攝，找出那個最能顯現出立體視覺感的位置。此外，本書的作品全都是配合手機的超廣角鏡頭來繪製的，如果用其他的照相機來拍攝的話，推薦各位使用廣角鏡頭。